原點

成為人氣聲優

売れる声優
になるためにあなたが今しなければ
ならない30のこと
現場が欲しいのはこんな人

平光琢也

邱香凝——譯

精準打造聲音的表情！

配音，動畫、戲劇、表演、自媒體工作者都該知道的 **30** 件事

前言 聲優這條路

很久很久以前，我還年輕的時候……大約三十到四十年前，「聲優」這一行給人的印象，還沒有現在這麼光鮮亮麗。真要說的話，和演員這種露臉的工作相比，只有聲音出現在檯面上的聲優，是一份更穩健又低調的工作。

或者應該說，聲優（配音演員）原本並不是一門獨立的行業，是包含在「演員」這個職業中，只以聲音演出的種類。

然而，現在聲優已經成為年輕人將來想從事的十大職業之一，也是他們嚮往的行業，頗有鹹魚翻身，出人頭地的態勢。原因雖然有很多，但說到年輕人想從事的職業，條件之一就是得要夠「酷」。換句話說，對他們而言，聲優已經是比演員還「酷」的存在。

聲優現在已不隸屬於演員之下，而是從演員類別中獨立出來，稱得上是「青

出於藍，更勝於藍」的行業。

話雖如此，在思考成為聲優的方法時，還是無法忽略成為演員的方法論。

基本上，仍是得先以成為演員的方式鍛鍊，同時進行聲優的專門訓練，否則無法習得聲優的技術。就這層意義來說，聲優必須學習的科目比演員還要多。當然，最重要的還是有沒有「心」，這點無論演員或聲優都一樣。只是，演員想透過演技展現「心」的時候，除了聲音之外，還可以運用表情與動作，聲優卻只能倚靠聲音。某種意義上，可說是無路可逃。

因此，聲優這條路比演員之路更不好走，受挫的人也不少。這本書就是為正苦惱於成長停滯的聲優，或正以成為聲優為目標努力的人們而寫。一方面身為動畫音效指導，一方面曾在演劇圈中打滾的我，以站在戲劇及聲優第一線的立場，把想跟各位說的話整理成了這本書。有別於市面上眾多介紹一般聲優知識或如何踏上聲優之路的書，這本書特別致力於如何更上一層樓地提升身為聲優的實力。

我時常對演員學校的學生說：「不必成為演技高明的演員，但要成為有魅力的演員。」

以演員的狀況來說，有的演員演技高明但沒有魅力，但也有演技不怎麼樣卻充滿魅力的演員。像我自己就特別喜歡口條不好，甚至像在照唸台詞，但卻有顆純真的心，表情動作自然，語氣質樸的演員。

但是，想成為聲優的各位，光靠魅力是無法做好工作的。

老實說，技巧差的聲優就是不行。

聲優演技好是理所當然的事，目標更要成為演技好又有魅力的聲優。

就這點來說，聲優比演員還要不好當。如果抱著「反正不用露臉，長得不帥或身材不好也能當聲優」的僥倖心態選擇這個行業的話，只能說大錯特錯。

請先理解自己選擇或即將選擇的，是一個無比嚴苛的行業，有了這層認知再繼續往下讀。

對即使如此，仍想成為一流聲優的人而言，倘若本書能在實戰、提高聲優實力的技術層面，以及心理素質的改善派上一點用場，那就是我最大的榮幸。

第 1 章

在演藝圈成名的三步驟

你就是製作人，開始打造走紅的自己

01
三年後你將取代「誰」

必須擁有具體願景

◆大型經紀公司在用的「演藝人員鍊金術」

以下要寫的，是我以搞笑團體「怪物樂園」（怪物ランド）成員身分，隸屬大型經紀公司「田邊 AGENCY」期間，與社長及經紀人一次又一次開會討論，用我自己的方式整理而成「演藝人員鍊金術」的內容。

當時我還年輕，不太能理解經紀公司提出的某些理論。然而，離開經紀公司多年後，經常恍然大悟「原來當時說的是這麼回事啊……」。這才領悟到這套藝人成名的訣竅，之後並據此在各種場合為年輕聲優、演員們提出建議。

所以，這套理論並非出於我的原創，而是日本演藝圈頂尖經紀公司的想法，除了演藝人員之外，相信對從事經紀工作的人也會有幫助。

◆立下三年後要達成的實際目標

首先，如果你現在還是沒沒無名的年輕演員，請試著想想「三年後自己將成為什麼樣的人」，也就是三年後的願景。

這必須是非常具體的想像。

之所以設定三年後，一方面是因為以現在演藝圈的循環來說，最少三年後必須成名，不然就沒救了。另一方面，如果年紀還輕，也有至少要耐著性子熬三年的意思。（如果你已經不年輕了，那就改成兩年吧。）

總而言之，**前提是三年後你已經成名，或說非成名不可，請抱著這樣的決心繼續看下去**。不管是想歌台詞手、演員還是聲優都一樣，不過這裡暫且統一說「聲優」。

那麼重新問一次：你三年後的具體願景是什麼？

「想出名」、「想成為有錢人」、「年收一億日圓」、「想住在南青山高級住宅區」、「想買一棟有游泳池的獨棟透天屋」……。

其實我真正想問的，不是這些物質上的東西。不過，懷抱物質上的夢想或憧憬也能培養飢渴精神，提高前進的動力，說得愈具體愈好也沒錯。「想住在港區高級公寓，年收入一億日圓，有出色的戀人，在國外擁有別墅」、「成為三部動畫的固定班底，為一部電影、五部廣告配音，還發行ＣＤ出道」，這樣也行。

不能因為說出口很難為情就不說。這是以謙遜為美德的人常見的壞毛病。包括聲優在內，想在演藝圈獲得成功，至少嘴上得說到這個地步才行。

不過，想成功當然還是有條件。要是光靠夢想或憧憬，說說就能成名的話，豈不是滿地都明星。

◆ **「具體」思考，你是什麼樣的商品？**

那麼，「成名」是什麼意思？

首先必須有個認知，你就是「商品」，經紀公司和經紀人則是「販賣這個商品的人」。

接著，**最重要的就是，你「是什麼樣的商品」**。

也就是說，你認為自己是什麼樣的商品。

你的經紀人在販售你這個商品時，又認為你是什麼樣的商品。

販賣商品的最低原則，就是**你和經紀人對「這個商品」的認知必須相同，否則不可能賣得出去**。

打個比方來說，假設你認為自己是「罐裝咖啡」，經紀人卻認為你是「香菸」。這麼一來，你這個商品絕對賣不掉。

試想，如果我是製作人，聽到你的經紀人上門推銷「這裡有很好的香菸」而買下你，你卻認為自己是「罐裝咖啡」⋯⋯那我一定馬上退貨，因為我想買的是「香菸」啊。

別的不說，你和經紀人對商品的認知不同，這已經構成「詐欺」了。畢竟我可是有付錢的喔。

那麼，只要你們雙方都認為商品是「罐裝咖啡」就能賣得掉嗎？當然沒這麼簡單。頂多只能說，你和經紀人彼此都有共識「商品」是聲優，不是歌手，如此而已。

重要的是，具體來說你這罐咖啡「是怎樣的咖啡」。是無糖黑咖啡，還是微糖咖啡，或是咖啡歐蕾。使用哪裡生產的咖啡豆和哪裡的水？愈具體愈好。

◆ 定位要明確，什麼都是＝什麼都不是

至少，只有在你和經紀人都認為你是「加入滿滿牛奶和糖的咖啡歐蕾」，而我現在正好想買這樣的商品時，我才會買。如果我想要的是黑咖啡，那就完全不會考慮。

所以，「售出」並不難，只要供需正好相符時就能成立，非常單純（這裡的「售出」和「成名」不一樣，只是「有工作可做」的意思）。

只是，如果你對自己的認知是「喜歡喝黑咖啡或甜飲料的人都會愛，說不上到底是哪一種，是市面上前所未有口味的咖啡」，就算你的經紀人一樣這麼認為，你還是一輩子賣不掉。說是黑咖啡，喝起來卻又是甜的，這種莫名其妙的商品太詭異了，誰都不會想買。

即使強調「原創」，這種讓人搞不清楚到底是什麼的原創，對買方來說只會造成困擾。

那麼具體來說，自己究竟是什麼樣的商品？

請先從思考這點開始。

而且必須靠自己思考。

如果你想當的是偶像明星，面對經紀人「你就是要當咖啡歐蕾」的要求，或許也只能壓抑自己的想法，非認定自己就是咖啡歐蕾不可。可是，如果你想當的是對自己這項商品抱持尊嚴的表演者，那麼無論是聲優或演員，都要自己好好思考，你到底想成為什麼樣的表演者。

◆設定假想敵，明確說出要取代的聲優「名字」

那麼，接下來我不再用比喻的方式，直接進入正題。

當被問到這個問題時，如果你的回答是：

「你是什麼樣的商品？」也就是說「你想成為什麼樣的聲優？」

「我想成為感動人的聲優。」

「想成為能扮演各種角色的聲優。」

「想成為沒人模仿得來的個性派聲優。」

像這樣模稜兩可的答案，就跟用罐裝咖啡舉例時一樣，你絕對賣不出去，無法成名。

面對這個問題，必須做出這樣的答案：「三年後，我要成為○○！」得像這樣，具體舉出聲優的名字才行。

請注意，不是「像○○那樣的聲優」。千萬別搞錯了，現在不是叫你舉出自己「崇拜」的對象。換句話說，「我要成為○○」的意思就是──

「三年後，我將取代○○在聲優界的地位！」

說得更清楚一點，就是在表達「三年後○○將從聲優界消失，所有原本屬於○○的工作，都變成我的工作。」的自我期許，也就是你的願景。「下一個○○」就是自己，要下定這樣的決心。這裡的「○○」就是你的「假想敵」。

所以，假如你想在聲優的世界裡成名，先決條件就是找到你的假想敵。

如我剛才說的，**絕對不是找「崇拜的對象」**。

重點在「聲音的資質」。

當然，如果天生的聲音資質剛好和崇拜的對象一樣當然最好。不過，多數時候理想與資質還是不同的。以棒球投手來比喻，就是明明具備投出變化球的資質，卻偏偏嚮往投快速球。

「不是嚮往的模樣，而是自己的資質」，請仔細思考這一點，**找出自己的**

假想敵，也就是三年後想取代的目標。

覺得傷腦筋嗎？

我想也是（笑）。

突然要你具體舉出名字來確實不容易。

不過，雖然沒必要著急，但這也不是個可以慢慢來的世界。每天想法都在改變也沒關係，請隨時敏銳觀察周遭，思考自己在聲優界可以卡的位子在哪裡，找出那個具體的人名吧。

說得極端一點，比起上課、訓練，這或許是最重要的一件事（不限於聲優，演員、歌手……做什麼都可以套用這個道理）。

02 寫下視為目標的十個人

在聲優界奪下一席之地

◆展開激烈卡位爭奪戰，讓工作持續進來

想知道找尋假想敵的訣竅，首先必須知道一件事：包括聲優在內，只要在演藝圈內稱得上「成名」，指的就是在業界「佔有一席之地」，就跟搶椅子遊戲一樣。換句話說，演藝圈內能坐的椅子就那麼幾張，從以前到現在都沒太大改變。

以聲優這行來說，椅子的張數就等於電視動畫、外國影劇配音、遊戲配音的數量……。和演員或歌手相比，近年來聲優的工作的確是愈來愈多，但這十年來的改變依然不算大（當然也會受到景氣影響）。

這也就表示，為數眾多的聲優爭相搶著只有固定數量的工作。你們選擇的，

就是一個如此僧多粥少，供需失衡的行業。因此，為了及早闖出名號，必須走最短距離的捷徑才行，否則效率太差，回過神時已經年紀太大，很快就會在競爭中遭到淘汰。當然，如果只是爭取一次兩次的工作，那並非難事。然而**重要**的，是持續固定地有工作可接。為此，就必須先在聲優業界佔有一席之地。

◆列出不同角色類型，依序寫下前十名的名字

聲優界的地位，也可以說是角色的定位。

比方說，講到擅長扮演「熱血少年」角色的女性聲優，你會先想到誰？請按照想到的先後順序，在筆記本上寫下十人左右的名字。這個順位必須由你來決定，可以的話，盡可能按照你的喜好、對方目前的工作量等，從全方位的觀點來思考。

接著是擅長扮演「酷酷少年」的女性聲優，說到這樣的聲優你會想到誰。

一樣按照順位寫下十個人。再來是「聲音冷靜沉著的女性角色」、「聲音乾淨清亮的千金大小姐角色」、「風情萬種的大姊姊角色」、「惡之女王角色」、「壞心眼的敵人角色」、「少根筋的可愛角色」……等等，用所有你想到的角色類型，寫下活躍於業界的聲優名字。

要是不知道名字，就要想辦法查出配音的是哪位聲優。

◆擠進業界順位線，卡位就成功一半

那麼，我也來寫下一樣的東西，但內容不會公開，否則會造成工作上的困擾（笑）。當然，我寫的不會和你寫的完全一樣，不過差不多一半是一樣的吧？

換句話說，這是一份「順位排行榜」。

說到我心目中的「熱血少年角色」女性聲優，首先非「A小姐」莫屬，接著是「B小姐」，如果要找新人的話，那就是「C小姐」，要找資深聲優則可

以考慮「Ｄ小姐」……就像這樣，在這個屬性的角色上，我可以排出一條由上到下不斷延伸的直線。不用說，其他音效指導、製作人、製作公司、出版社……所有工作人員手中一定也都有自己排出的一條線。

如果你屬於「熱血少年角色」型的商品，**就算只能排進這條順位線的最尾端也沒關係，一旦名字寫上去了，卡位就算成功一半**。往後，只要繼續努力在這條線往上爬就好。

排名最高順位的人一定很忙，當這個人沒空時，工作就會依序輪到下一人手中。對製作方來說，順位愈高的人酬勞就愈貴，有時也會覺得便宜又有新鮮感的新手也不錯。

所以，只要名字能排進某個工作人員的順位線就行了，在那人的推薦下，有適合的甄選會一定通知他自己的聲優名單。就算我不認識你，只要你排進了某個人的順位線，我又聽對方提過「我知道一個經驗尚淺的新人，是能配熱血少年聲音的女性聲優喔」，我就會想見個面，聽聽看你的聲音。

這種時候，後面會再提到的「聲音樣本」就能派上用場了。有了聲音樣本，

我們就能當場聽到你配的熱血少年是什麼樣的聲音。中意的話，我也會把你排進我的順位線。就像這樣，機會不斷增加，你的名字將進入愈來愈多工作人員「能配熱血少年聲音的女性聲優」的順位線上。

反過來說，**如果你的名字排不進任何一條順位線，永遠只會是個無名小卒。**

◆決定一種角色類型去卡位

最糟糕的就是你又想演「熱血少年」，又想演「酷又成熟的青年」，你的經紀人在推銷你的時候也說「兩種都能演得很好的聲優！」……這就是最糟糕的狀況。

和前面舉的罐裝咖啡例子一樣，誰都不需要這種定位模糊不清的商品，因為很難想像那到底會是什麼樣的東西。你自己都搞不清楚到底想卡進「熱血少年」順位線，還是「酷又成熟的青年」順位線，對選角的我們來說也很傷腦筋。

就算真的兩種角色都能扮演得很不錯，首先，你和經紀人還是得先決定要

以哪種商品特色來推銷你這項商品。說得極端一點，經紀人最好可以直說：「其

他角色都扮演不好，唯獨『熱血少年』的角色絕對不會輸給 A 聲優！她兩年後

就能取代 A 聲優的地位！」

先在「熱血少年」這個類別裡取下一席之地，之後再朝「酷又成熟的青年」

精進實力就行了。再說，只要能在一種類別裡卡位成功，就代表你在業界已經

闖出名聲，周遭的人自然會考慮「用她來配配看『酷又成熟的青年』，說不定

很有新鮮感」，主動製造機會給你。畢竟，那時你已經有名了。

所以，**還未闖出名聲的時候，不管怎麼樣，都要將扮演的角色具體限定為**

一種，以成功在這個類別裡卡位為目標。同時，把現在正在這個位子上的人視

為自己的假想敵，就算吊車尾也要想盡辦法讓自己卡進位置線。

接下來，就是努力讓自己成為工作人員口中「說到熱血少年就是〇〇」的

那個名字。反過來說，無論演技如何高明，可以配「熱血少年」也可以配「酷

又成熟的青年」這種牆頭草，是無法在工作人員心中留下印象，名字也不會被

舉出來。或許應該說，人家根本記不住你。

◆ 將注意過好幾次的聲優，列入你的假想敵名單

好囉！從今天開始，你要以排入哪條順位線為目標，假想敵是誰，這些都是非思考不可的事。

強調過很多次了，**假想敵不是你崇拜的對象，而是跟你資質接近的人**。

假想敵未必要是演主角的聲優，例如主角身邊還有各式各樣性格的角色：

「少根筋的角色」、「模範生角色」、「歐巴桑角色」、「像小動物的角色」、「薄命角色」、「活力十足的角色」、「男孩子氣的角色」、「內向陰沉的角色」……有太多角色可以卡位。

以思考的順序來說，請先想想，每次你在看電視動畫、玩遊戲或看外國影劇時，如果曾想過「那個角色應該由我來演」的話，就去調查那個角色的聲優

是誰。

慢慢地，你一定會發現每次注意到的聲優都是Ａ，如此一來，請鎖定Ａ。

Ａ未必要是知名聲優。名聲不響亮也沒關係，只要他在各種作品裡總是扮演某一類角色即可。知名度不高，但其實手上有很多工作，活躍於聲優圈的這種人很多。

鎖定Ａ後，接著，就用Ａ的名字去調查他參與過哪些作品。同時，還要調查這個人的背景和經歷。他成為聲優的過程是怎麼樣的？他如何在現在這個角色取得一席之地？是先以演員身分出道嗎？還是曾經當過偶像明星？或是畢業於聲優專門學校？經紀公司是哪一間？音質如何……這些都要調查。

◆深入調查，經歷和背景相似才是實際的假想敵

從各種角度調查關於這個聲優Ａ的事，查了之後覺得「有中」，那Ａ就是

你的假想敵，如果覺得「沒感覺」，就得再重新思考一次了。背景和經歷愈像的聲優愈可能成為你的假想敵，有朝一日你也才能到達他的地位。

如果你畢業於聲優專門學校，目前被你視為假想敵的人卻是先以音樂人或歌手身分出道的話，你就非得重新想想不可了。背景經歷差太多的話，表示你的假想敵應該另有其人。

從說服他人的角度來看，包括背景經歷在內，只要你們愈相似，你總有一天就愈能取代對方。

只是，「聲音」卻沒必要相似。以扮演熱血少年的女性聲優來說，三十年前第一把交椅的聲音，和十年前第一把交椅的聲音，以及目前第一把交椅的聲音，一定都不相同。請不要搞錯了，他們的共同點只是**彼此都以「熱血少年角色」為目標**這一點。

用演員或歌手來比喻，應該會更容易想像。

三十年前最紅的電視連續劇男主角，和十年前以及現在最紅的電視連續劇男主角，無論是長相或體格應該都完全不同。

然而，無論哪個時代，電視連續劇一定有男主角，也有女主角、情敵、男主角的搞笑好友或反派英雄等角色。這些角色本身，從以前到現在都沒太大改變。

所以，對你來說，**思考「兩、三年後，自己想在哪種角色的順位線卡位成功」，就是成名的最短捷徑。**

請現在就開始做各種嘗試，在失敗中修正路線。如此一來，一定能夠找到自己的假想敵。我保證，決定假想敵之後，你未來的路就會走得很順遂了。

比方說，下一個單元要提到的：找經紀公司。

03

進入經紀公司

不紅是經紀公司的錯嗎？

◆ 加入經紀公司的優缺點

這裡說的經紀公司，指的是藝能經紀公司，為聲優、演員、歌手、文化人等各種領域的演藝人員代理工作業務的公司。

經紀公司裡有經紀人，經紀人的工作包括推銷旗下演藝人員，爭取工作，管理工作行事曆，協調酬勞等，說得直白一點，就是一手攬下對藝人而言所有麻煩瑣碎的工作。所以，基本上，藝人得將自己收入的百分之二十到三十上繳經紀公司（其中也有收取百分之五十的經紀公司……）。

報酬制：這套系統一般稱為報酬制，做多少工作就有多少報酬，收入與工作份量成正比，沒有工作就沒有收入。

薪水制：另外也有採用薪水制的公司。無論藝人有沒有工作，經紀公司都會定期支付一定額度的薪水。薪水制的好處是沒有工作時也不用靠打工養活自己，壞處是無論工作再忙也只能領一樣的錢，有可能降低工作意願。

兩者各有其優缺點。

從藝人的角度來看，還沒成名的新人時期採用薪水制，成名後採用抽成或報酬制，這樣的經紀公司算是最有良心的吧。

當然，也有很多活躍於業界的人不隸屬任何經紀公司。只是，知名度高的藝人姑且不提，沒沒無名的藝人想靠自己得到工作，還要自己管理行事曆、協調酬勞及請款，甚至連報稅都得自己來，想想應該很不容易。只不過，那樣的好處就是酬勞百分之百屬於自己。

此外，像是業界內的甄選會等情報，製作公司都會直接聯絡各經紀公司，招募參與甄選的人才。

要是不隸屬任何經紀公司，除非製作方直接指名你去參加甄選，不然根本不可能獲得這些情報，這也算是單打獨鬥的缺點。

◆對製作方而言，比較喜歡找「隸屬經紀公司」的藝人

若問我們製作方工作人員的意見，我會說，比起不隸屬任何地方的自由藝人，或許我們更喜歡找有經紀公司管理的藝人，就算經紀公司再小都比沒有好。

最大的原因是——**追究責任時比較輕鬆。**

舉個例子，當藝人嚴重遲到、生病臥床不起的時候，或是說得更極端一點，下落不明的時候……

要是沒有隸屬經紀公司的藝人，工作人員只能打當事人的手機聯絡，除此之外沒有其他方法。萬一手機欠費停話，連當事人都聯絡不上，工作現場將會陷入一片混亂。

以配音的工作現場來說，至少還可以先錄其他人的部分，即使發生這種意外，總算還有辦法應變。

要是換成電視劇或電影的拍片現場，除了當事人之外，還有當天對戲的演員，若更改日期重拍，就表示包括工作人員在內，當天的團隊得擇日重組一次，

這天的拍攝工作也完全無法進行，將使劇組蒙受很大的損失。

如果在舞台劇正式演出這天開天窗，臨時找不到代替的演員，公演則必須中止，全額退費給觀眾。

這種時候，若藝人有隸屬的經紀公司，即使發生上述問題，製作方至少能與經紀公司聯繫，由公司負起後續責任，**為旗下藝人收拾殘局也是經紀公司的本分**。

換句話說，從製作方工作人員的角度來看，光就釐清責任這點，比起自由藝人，還是隸屬經紀公司的藝人比較值得信任。

◆ 紅不起來不是經紀公司的錯，是自己的問題

其實，關於經紀公司，我想說的是另外一些事。

一天到晚都有人來找我商量關於經紀公司的事。

「您有認識好的經紀公司嗎？」「怎樣才能加入經紀公司呢？」「請幫我介紹經紀公司吧！」「我想從現在的經紀公司換到別家⋯⋯」「我跟經紀人調性合不來。」「接不到工作都是經紀公司不夠有力⋯⋯」諸如此類。

當然，各位煩惱的心情我都能理解。可是，在這裡我必須老實說，**把自己紅不起來的原因歸咎於經紀公司的人，就算換到別家也一樣不會紅。**

關於經紀公司，請思考以下四點：

1／「加入知名的大型經紀公司才接得到工作」或「無名小經紀公司接不到工作」，這兩種想法是很不洽當的。請先有一個認知，能不能拿到工作，建立在藝人和經紀人互相信賴的關係及溝通上。

2／紅不起來的原因，請先從自己身上找。

3／自己也要好好思考，對身為商品的自己有什麼樣的願景，不是全部交給經紀公司或經紀人去想就好。商品是你自己，經紀公司只是販賣商品的商店。

4／思考過前三項後，看是要找到適合的經紀公司跳槽，還是繼續待在現在的經紀公司，跟經紀人好好溝通，決定之後再採取行動。

即使靠關係進入某家經紀公司，若藝人本身對自己沒有想法，沒有願景，也可能被公司原地放生。

請先搞清楚一件事：在甄選會中，經紀公司的大小或名氣並無影響——換句話說，靠經紀公司的權力決定角色，或給某些經紀公司面子這種事，在聲優界（影視或舞台的領域我不清楚），尤其是動畫配音的工作現場，據我所知（至少在我的工作現場）完全沒有這種事。

會不會被選上，端看個人實力。所以，只要能來到甄選會場，即使是毫無經驗的新人，也和其他人擁有一樣的機會。

判斷經紀公司好壞的方法之一，或許是看這家公司有否掌握大量甄選會的資訊，或看旗下經紀人是否勤跑第一線，具有這種行動力的經紀公司，也許稱得上是好的經紀公司。

◆被經紀公司放生怎麼辦？

光看資訊的數量，知名（旗下擁有很多當紅藝人）的經紀公司確實比無名經紀公司更容易獲得甄選會的相關資訊，但是，即使是名不見經傳的經紀公司，只要經紀人勤跑製作公司，和各個製作人建立良好關係，自然能獲得甄選這種本來就是公開的資訊。

畢竟對我們製作方而言，不錯的新人當然是多多益善。

只是，就算公司經紀人能像這樣取得甄選會的資訊，也不保證他一定會讓你去。尤其是知名大型經紀公司，旗下藝人數量龐大，即使隸屬這間公司或跟這間公司有業務合作的關係，別說拿到工作機會了，說不定連甄選會都參加不了幾次。換句話說，這種被公司原地放生的藝人也很多，這麼一來，自然會有人產生抱怨。

「真想換去更好的經紀公司……」

但是，這種抱怨往往就是錯誤的根源。

◆將自己的願景確實傳達給經紀人

那麼，遇到這種情形又該如何是好呢？這時請想想前面提到的「你是什麼樣的商品＝你的假想敵是誰」，再依此做出必要的行動。

如果你現在正隸屬某間經紀公司，正在煩惱該不該繼續待下去的話，請先找機會和經紀人單獨聊一聊，清楚地將你在工作上的願景傳達給他。

比方說，你希望自己三年後成為「配熱血少年角色的○○（你的假想聲優）」。這時，若對方認為你應該走「冷靜青年角色」路線的話，**你必須與他徹底討論一番**。討論的結果，看是經紀公司接受你的看法，今後從「熱血少年角色」路線來推銷你也好，或是你改變自己的意見，認為經紀公司說的或許正確，今後配合公司走「冷靜青年角色」路線也可以。

但是，若雙方都不妥協，彼此無法取得共識，或許你該毫不戀棧地離開這間經紀公司，找尋另一間「想要熱血少年角色」的經紀公司。這才是對彼此最好的作法。只要是正常的經紀公司，一定會尊重你的意願，幫忙介紹需要這種

角色的經紀公司。

◆ 要怎麼找經紀公司？

那麼，假設目前你尚未進入任何經紀公司，以完全自由身的狀態，正在找尋適合自己的經紀公司。同時，你已經確定前面提到的「假想敵」，也就是已具體想好自己三年後的願景了。

以你自己的想法得出的結論也沒關係，首先製作你的「聲音樣本」，按照自己想進入的經紀公司順序，依序直接**打電話告知自己將寄去「聲音樣本」，請求對方「一定要聽聽看」**，然後再將聲音樣本寄過去。當然，這時可能在電話裡就會被拒絕。更別說就算寄了聲音樣本過去，對方也未必會聽。可是，無論如何一定要堅持，加油，鼓起勇氣。

如果是我的話，應該會做好吃閉門羹的心理準備，直接造訪經紀公司。無

論對方態度多麼冷淡，也要想盡辦法請對方至少收下聲音樣本。

請鼓起勇氣！如果不採取行動，環境就不會改變。**你自己不改變，環境就不會改變。**

請對自己有信心。為什麼這麼說呢？因為你這並非無頭蒼蠅的行動，你深知自己是何種商品，前往經紀公司介紹自己這項商品，這是正當的自我推銷。

和「連自己都不知道是何種商品就跑去拜託人家購買」有天壤之別。

所以，抬頭挺胸，抱持自信去敲經紀公司的大門吧。

只是，這種時候，經紀公司的經紀人們百分之九十不會端茶出來招待，也不會好好聽你說話（要是剩下那百分之十的可能性發生了，就是可喜可賀的事）。這時**最重要的東西，是「聲音樣本」和「一封信」**。

◆信上寫清楚自己是何種商品，符合對方需求就有機會

信上你必須寫清楚自己是何種商品，三年後想取代誰的地位，成為第二個○○。除此之外，還要把自己為何這麼想的前因後果寫下來，跟自己的個人資料一起提出。

或許這次，無論你的聲音樣本或信，對方甚至都沒打開，就落得進垃圾桶的悲涼下場。可是，你絕對不能就此放棄。大部分有良心的經紀公司，至少會把信打開來看。

這封信非常重要。**得要讓人讀了這封信就知道你附上的「聲音樣本」是何種商品。**

如果這間經紀公司正好需要這種商品（＝第二個○○），那就一定會打開你的聲音樣本來聽。

只要聲音樣本表現夠好，具有成為第二個○○的說服力，經紀公司必定會跟你聯絡，安排面試，確認你是不是貨真價實的商品。

相反地，若這間經紀公司想要的不是這種商品，可能都沒聽就放在一旁。這種時候，你應該果斷放棄這間經紀公司。因為他們沒打算賣這種商品。

若是你認識業界相關人士，那事情就更簡單了。請去見那個人，告訴他你是何種商品，你的假想敵是誰。

希望別人幫忙介紹經紀公司時，如果只是嘴上說「請幫我介紹」，對方不知道你的願景是什麼，想介紹也無從介紹起。

然而，只要自己已有堅定的願景，對方應該就能把你介紹給需要這類型（跟你的假想敵相同類型）商品的經紀公司。

你前往那間經紀公司，告知自己的願景後，能就此加入這間公司當然最好。

即使無法加入，有些經紀公司也會考慮暫時建立業務合作關係（非正式隸屬，但在一定期間內將你視為旗下藝人來經營）。

又或者，這間經紀公司現在沒有這方面的需求，但願意把你介紹給其他公司，這都是有可能的。

但是，能夠走到這一步，前提是你並非抱著只想成名的隨便心態，必須擁

有對方也能輕易理解的堅定願景才行。

◆經紀人和聲優要互信，不要計較角色好壞

現在，你已經明白「自己擁有具體願景，並能清楚向人說明」是多麼重要的事了嗎？傳達之後，當你和經紀人意見一致，經紀公司願意將你經營為「第二個○○」時，最重要的東西將就此確立。那就是——**你與經紀公司「互相信賴的關係」**。

沒有這個，這門生意就做不成了。

雖然一直用商品來形容，但你終究不是東西，而是有感情的人類。

只要和經紀人建立起互相信賴的關係，即使你暫時接不到工作，也能一邊打工一邊耐心等待。因為，你相信「經紀人一定會採取將我經營為第二個○○的行動」。

◆ 「鏡頭多」未必等於「好角色」

這時最愚蠢的，莫過於認定台詞或鏡頭多的角色才是「好角色」，台詞或鏡頭少的就是「壞角色」。只有不聰明的經紀人或聲優、演員才會這麼想。動不動計較角色大小，拿到主角就開心，拿到配角就失意，這樣的話，一輩子都會過著搖擺不定的人生。

可是，只要經紀公司願意把你推向願景中的地位，你也和這樣的經紀公司建立了互相信賴的關係，決心就不會輕易動搖。

說得極端一點，聰明的經紀人為了協助你在「熱血少年角色」中卡位成功，即使有可能接到「冷靜青年」的重要角色，他也會果斷拒絕。另一方面，不管再小的角色，只要能讓你卡進「熱血少年角色」那條順位線，他就會盡全力去為你爭取。

當他語帶自信地告訴你：「我推掉冷靜青年的固定班底角色，幫你接到雖然只有一個鏡頭，但是相當吸引觀眾目光的熱血少年角色了！」

你也一定會心想：「太好了，我會努力演好這個角色，早日取代○○，讓人一提到熱血少年角色就想到我，讓經紀人為我感到開心！」

有了這樣互相信賴的關係，無論經紀公司是否知名，規模或權力是否夠大，那些都不重要。**說到底，人與人之間的連結才是最重要的事。**

首先，你必須知道自己想成為什麼樣的人？自己是何種商品？想取代誰的地位？現在你最想扮演的是什麼樣的角色？

把你的想法告訴別人，給出有說服力的答案，製作聲音樣本，找尋經紀公司、轉移經紀公司，或在現在的經紀公司進行內部改造吧。

善用負面教材

**觀看他人演出時，意識到反感之處，
正是最好的自我提醒**

常聽人說，可以「從讚賞的演員身上偷學演技」。當然，這也是一個好方法。不過，比起模仿優點，我認為看到對方表演時感到厭惡的地方，提醒自己「絕對不重複一樣的缺點」其實更有效率。如此一來，就能漸漸刪除令人反感的表現，只留下好的部分。

因此最重要的，是找出你從其他表演者的演技中感到「討厭」的原因。

究竟是生理上的厭惡？還是覺得表現得不夠真實？或者是那個聲音本身就不討喜？從各種角度思考、分析，「為何」會想要把那種特質從自己的演技風格裡

刪除，仔細地去找出背後的原因。因為，這麼做或許能激發你察覺自己最具價值的特性，以及找到形成自我風格的契機。

但也有另一個可能，某位演員的演技中，我討厭的部分說不定是令你欣賞的，反之亦然。因為喜歡或討厭因人而異，並沒有正確答案。此外，一個人會喜歡什麼或討厭什麼，取決於每個人的價值觀、性格和品味，這也不是能從別人身上學到或教別人的東西。

然而，也正因如此，你做出的選擇有時很可能會招來最壞的結果。因為自己的品味不好，或尚未建立，竟然捨棄了應該保留的特質，把絕對不能刪除的東西刪除了，最後讓自己變成只留下缺點的聲優或演員。不過，品味這件事的是學不來也教不了的東西，只能相信自己的直覺持續努力了。

總之，「會令你反感的表演就不要去做」是提升自己的祕訣之一。要堅信自己討厭的東西，觀眾或聽眾也會討厭。比起靠模仿別人優點建立演技風格，倒不如看清楚對方的表演裡令自己反感的地方，避免重蹈覆轍。我認為這樣建立起來的演技風格，肯定有更良好的品味。

第 2 章

演技之前

先釐清三大誤解與
重要關鍵

04

誤解一

演技「真實」的意思

◆讓真正的居酒屋大廚來演一模一樣的角色，會有意思嗎？

「好真實喔。」

最近連小學生都會用「真實」這個詞了。因為年輕的表演者中，不少人誤會了這個詞的意思，所以，我就先從解釋這個詞開始。

只要是表演者，都會用心追求「真實的演技」，這麼做沒錯。

即使觀眾也會追求真實。可是，觀眾付錢進劇場，想看的絕對不是紀錄片。

觀眾追求的是與現實生活有些不同的「真實」。換句話說，那不是「日常的現實」而是「**虛構的真實**」。

所以，表演者也必須將這點放在心上才行。

用簡單一點的方式說，假設現在電視劇裡有個居酒屋大廚的角色，如果請真正的居酒屋大廚來演，那一點意思都沒有。我舉個例子好了，比起個性開朗受歡迎的普通主廚，由西田敏行[1]先生來演的主廚，一定會讓戲劇看起來更有趣。也就是說，比起真正的主廚，西田先生演的假主廚，在電視劇裡看起來更真實。或者應該說，表演者非做到如此不可。萬一真正的主廚還比較有意思的話，對西田先生而言可是非常屈辱的事（笑）。

◆日常中的現實和表演中的真實是兩回事

就像這樣，表演者永遠必須戰勝「日常」才行。「日常」就是我們表演者的敵人。我們必須呈現出比日常更真實的非日常。這是我們的使命。

1　編註：西田敏行（1947），日本男演員、主持人，演過《八代將軍吉宗》、《葵德川三代》等多部大河劇。

舞台劇也好，電影也好，動畫也好，甚至是音樂或文學，這一切追求的都是「虛構的真實」。無論舞台劇導演或電影導演、演員、歌手、聲優都一樣。

為了敘述方便，我將這個稱為「追求表演內容的真實」，之後也請容我使用這個說法。

說得直截了當一點，**既然你的目標是作為商品販賣的表演者，就要堅信日常性的現實沒有價值，擁有自己獨特的表演內容的真實，才是最重要的事。**

◆演得「真實」不等於「縮小」表現

那麼，怎樣的演技稱得上「真實」呢？如我開頭說過的，最近的年輕表演者們往往誤會了「真實」這個詞彙的意思。

舉例來說，在我開的演員或聲優訓練課上，曾發生過這麼一件事。

「坐在家中書桌旁唸書時，腳上爬過一隻蟑螂」。我設定了這個狀況，請

學生們即興演出。

某位演員的表現方式是大聲驚叫，整個人跳上椅子。

我對這位演員說「這樣很不自然，請再試一次，要真實一點」。這次，他小聲叫著，動作也改成只抬起腿來。

幾乎所有像這樣的場合，只要我一說「請演得更真實一點」，都會換來比原本更小的聲音，更小的表情或動作。但是，這種「縮小」的表現，真的就是真實嗎？

在他們心中似乎有一套「演技真實＝不做誇張動作表情」的公式。首先，這個想法根本就是錯誤。

我的意思是，他明明沒表演出害怕得跳上椅子的「心情」，卻刻意做出跳上椅子的動作，所以才說「看上去很不自然」。如果他跳上椅子的動作一點也不刻意，看上去就像是心情恐懼到了極點，自然而然做出的動作，就算瞬間跳上比椅子更高的桌子，我也一定會拍手給過。

◆情緒、動作、聲音連動，演技才會真實

即使日常生活中看到蟑螂時不會瞬間跳上桌子，在非日常的世界裡，只要創造出一個恐懼得瞬間跳上桌子的人，「表演內容的真實」即可成立，這時的演技看上去就會很真實。

換句話說，只要心情、動作和聲音三者連動，無論情節是什麼樣的事件，都是「表演內容的真實」。請記住，如果被說「不夠真實」，那一定是這三者中有哪個不夠到位。「真實」並非「小家子氣的演技」，這種「突破現實」的演技也是一種方向。

如果你無論如何都想以跳上書桌來呈現演技，只要演出同等程度的心情，並鍛鍊做出合乎這種舉動的身體即可。只要能讓觀眾產生「世界上說不定真有人會驚訝得跳上書桌」，表演者就贏了。

這裡有件非注意不可的事，那就是──不可只因一時興起或為了博取鏡頭，就做出誇張的表情、動作或聲音。**若是詮釋不出相同程度的心情，任何演**

技都是謊言。情緒無論如何都要擺在第一位，先是發現蟑螂，引起驚恐的心情，之後才連動肌肉做出跳上書桌的動作，最後發出驚叫聲。順序只能是這樣。

想成為出色的表演者，首先，演技必須能在一瞬間做到這種程度。

某一次公演聚集了眾多聲優，例子也是和蟑螂相關，劇中有個和剛才課程設定一樣的場景。

書桌前，一位女性翹腳坐在椅子上。這時，她的腳下出現了蟑螂！瞬間，女演員發出驚人的尖叫，那尖叫聲之宏亮，不愧是從聲優工作中培養出的音量和聲壓。然而，她就只是大聲尖叫而已，翹起的腿不動如山。

要知道，這種程度的演技騙不倒觀眾。如果是足以與那聲音連動的動作，應該整個人都衝破天花板才對。如果要用那樣的音量尖叫，動作上就必須演到這種程度，才能說服觀眾。

沒有呈現情緒，也沒有做出動作，只會發出好像有那麼回事的聲音，不，甚至是超過那麼回事的音量，聲優都這樣，真傷腦筋。

05 戲劇「張力」的意思

誤解二

◆「提高張力」不等於「大吵大鬧」

接下來要解釋的詞彙是「張力」。

這也是個被大眾誤用許久的字。

「張力」原本是「緊張」或「緊繃」的意思。[2]

舉個戲劇圈常見的用法，舞台機關使用到吊鋼絲等道具，或繩索的時候，舞台總監總會配合導演的指示大喊：「那邊的鋼絲，張力要再提高一點！」這句話的意思就是要把鋼絲拉得更直、更緊繃。

換言之，情緒上的「提高張力」，指的是劍拔弩張的氣氛或高漲的緊張氛圍。

也可以說是提高專注力的意思。

可是，不知從何時起，「張力很高」變成「大吵大鬧」、「興奮激動」、「炒熱氣氛」等，用來形容氣氛積極、熱鬧到了極點的詞彙。包括媒體在內，一般大眾也開始這麼使用了。

結果，反而造成舞台劇導演或做我們這行的困擾，用原本的意思說出來時無法順利溝通。

比方說，我對表演者提出「張力要再提高一點」的修正要求時，幾乎所有人都做出放大音量，誇飾做作的演技。

對我來說，其實只是希望對方能表現「更緊繃的情緒」，絕對不是希望對方大吼大叫。

真要說的話，人在大吼大叫的時候，情緒張力多半比原本還鬆懈，根本一點也不緊繃。

2　譯註：原文使用的是來自英文 tension 的外來語テンション。

◆張力必須透過強烈的情緒達到「氣氛緊繃」

以下舉幾個搞錯「張力」意思的例子。

各位曾在卡拉OK裡看到一群人喧鬧歡唱時，忍不住說「那群人還真有張力」嗎？事實上，這就是完全錯誤的用法。正好相反，喧鬧歡唱時的情緒張力，其實應該處於不太緊繃（緊張）的放鬆狀態。

相反地，這時包廂內如果有個因為被男友甩了，正在低聲啜泣的女生，說這孩子「張力低落」就是錯的，這時她的情緒應該非常緊繃才對。

還有，比起男人在海邊對女人大喊「我喜歡妳」，像羅密歐、茱麗葉那樣潛入敵方陣營，輕聲對愛人說出「我愛你」的場景，張力要高太多了。

換句話說，所謂的提高張力，就是透過某種強烈的情緒，使氣氛達到緊繃。

所以，張力高到極限時，往往會陷入無聲狀態。比起結婚典禮，葬禮的張力更高。比起歌舞伎，能樂舞台上的張力也更高。我想這是因為，那裡的氣氛中蟄伏著某種強烈情緒的緣故。

我所能想像到情緒張力最高的時刻，是機師第一次正式駕駛飛機時，起飛及著陸的那一分鐘。即使完全沒有任何台詞，緊繃的氣氛和專注力肯定都高到難以言喻的地步。

當我指示「張力要再提高一點」，指的就是情緒要更強烈，緊繃感更重，情感要再放大的意思。請記住，絕對不是要放大音量或用誇張的動作衝過來、跳過去。

話雖如此，要是舞台劇或戲劇導演本身都不懂這詞彙原本的意思，那就沒轍了⋯⋯不管怎麼說，請記得在這本書裡，「張力」就是「緊繃感」的意思。

06

誤解三

表演「誇張」的意思

◆誰都不會期待「說謊」的演技

「那邊的演技，試著演得更誇張一點看看。」有些導演會這樣對聲優或演員下指示。

尤其是動畫導演或動畫製作人，不少人都會這麼說。然而，如果你也曾被說過這種話，千萬不能照做。這是因為，「誇張」就等於「說謊」。也就是說，導演等於在說「那邊的演技，試著演假一點看看」。

所以，就算你禮貌回應「咦？叫我說謊嗎？」也不為過。不過，要是真的這麼說，場面就會變得很火爆了（笑）。再說，世界上絕對找不到一個導演希望演員用虛偽的演技表演。導演們之所以這麼說，只是因為對表演者說明時的

詞彙不足而已。

我猜，導演們想說的是「你的演技太單調了」，又或是「情緒不夠緊繃」，沒有達到「戲劇性的真實」，看起來太普通，就像一般人站著聊天。所以他們希望演員「演得開闊一點、演技放開一點」。只是找不到適合的詞彙，只好說「誇張一點」。換句話說，當導演要求你「誇張一點」時，你要做的應該是放大演技中的情緒。

在這個場面中，角色的情緒是什麼？是悲傷，高興，還是憤怒？只要把這個情緒放大，動作和聲音自然會變大，但這不是「虛假的演技」，這叫「戲劇性的真實」。

不管怎麼樣，就是絕對不能做出「誇張」的演技。

因為「誇張」代表情緒（心情）沒有跟上來，只有誇張的肢體動作和做作的台詞，沒有靈魂，沒有情感。

日前我在執導舞台劇時，某位年輕演員傻呼呼地對我說「我只演過電視劇，這是第一次演舞台劇。舞台劇是不是演得誇張一點比較好？」我忍不住生氣了，

破口大罵：「不要小看舞台劇！就算是舞台劇，難道演技可以說謊嗎？」

動畫、電影、電視劇、舞台劇也好，在任何媒體上都不能用「誇張」的演技。

無論在哪個領域，表演追求的都是「戲劇性的真實」。

07

重要關鍵

改變聲音，首先要變化情感

◆ 要跟著情緒走，不能只靠嘴巴發出聲音

心（情緒）先動，身體才跟著動，最後發出聲音。正如前面提到的，聲音必須是最後才跟上來的東西。至少，心情和身體都沒動，只靠嘴巴發出聲音的演技是無法感動觀眾的。

「不光靠嘴巴發出聲音」，這是絕對必備條件。

問題是，聲優就是個靠改變聲音發揮實力的世界。

「不要做出聲音，而是改變聲音」，聽來矛盾，但這對聲優來說才是最重要的關鍵字。

換句話說，如果心情沒有改變，光改變聲音是不行的。但是相反地，只要

心情改變了，就一定要變化聲音。

就算自認已經改變情緒，如果發出的聲音沒有展現具體變化，那就是個不及格的聲優。如前所述，聲優只能靠「聲音」來呈現角色的心境變化。

就這點來說，演員輕鬆多了。光靠一個抽菸的動作或喝口咖啡的動作，都能在沒有台詞的狀況下傳達喜怒哀樂。

◆配合情緒變化操控聲音的變化

當然，改變聲音也要注意狀況，有時候只能做出微妙的不同。

也就是說，如果要表達的重點是「心情只有微妙的變化」，聲音就要配合呈現微妙的不同。相反，若要呈現「心情大幅扭轉」時，聲音就要做出明顯變化。

身為聲優，必須具備這樣視情況變化的能力。

不過，作品題材或導演風格的不同，也會影響到聲音的表現方式。即使是

心情轉變很大的場景，導演也可能要求用收斂的語氣唸出台詞。這種時候，聲優必須做到「不收斂情緒，只收斂聲音」。

至於如何只收斂唸台詞的聲音，卻不降低情緒張力，在後面的第14單元會再提及。

對日本人來說，聲音是很重要的表現工具。觀眾或許沒有察覺，日本人其實是最容易在聲音改變的瞬間受到感動的人種。聲音突然拔高，變成哭泣聲的那一瞬間；開心得忍不住大叫的瞬間；明明很難過卻故意裝作開朗聲音的瞬間……沒有動作和表情可輔助，卻又必須讓人接收到其中的變化。難怪聲優被稱為表演者中特別需要專業技術的職業。

Column

02

嚴禁站在麥克風前背台詞

配音若是死背台詞，
表現就會缺乏真實感

當了動畫音效指導後，有一個新發現令我非常驚訝。原本，看在以戲劇為本行的我眼中，把台詞背起來當然要比看著劇本演更有臨場感。至少在舞台劇或真人電影的領域中，大家都想盡早背好台詞，不要拿著劇本對戲。或許有人認為聲優也一樣，最好先背台詞，配音的時候不要看劇本比較好。偶爾也會看到有些聲優背好簡短台詞，看著畫面配音，其實那樣不太好。

配音的人一定覺得用全身投入演，表現應該很好才對。當然，也不是說這樣不行，只是我認為會因此缺乏真實性。該說是令人感覺很亂，或說太流暢，

或者太影視化了⋯⋯總之這樣做的結果，會變成與其說是聲優扮演角色，不如說是聲優本人在說話，不看劇本配音就會給人這種感覺。

站在收音麥克風前配合角色動作手舞足蹈，照理來說，台詞唸起來應該更逼真才對。可是出乎意料地，同時看畫面與劇本的配音方式，才能更準確地配出角色該有的聲音，不會讓聲優流於自我滿足的演技。這種配法，尤其是第一句台詞，聽起來也才會給人從容不迫的感覺。

如此說來，雖然舞台劇、電影電視與動畫基本上都是「表演」，即使出發點與基礎都從一樣的地方展開，途中卻會因為媒體的不同，使觀眾對於真實性的評判產生分歧。

演技之一

表現出角色心境就是

勝出關鍵

08 解讀能力

運用對聲優而言最重要的力量

◆準確掌握心境變化，是聲優必備的解讀能力

對聲優來說，最必備的東西是什麼？

我認為，那就是讀懂劇本的能力，也就是「解讀能力」。可是現在，看到以聲優為志願的人、年輕演員或正在煩惱實力無法提升的中生代時，我最常感到完全還不夠的，也正是這個解讀能力。

話雖如此，各位並不是立當作家或文學評論家，不需要從劇本中讀出什麼艱難的主題，也無須賣弄瑣碎的雜學知識。

各位需要的，只是「身為表演者必備」的解讀能力。

無論是聲優，還是從事所有與劇本、腳本等文字媒體相關工作的人，這種

解讀能力都是重要關鍵。站在不同立場的人，需要的解讀品味也不一樣。製作人、導演、製作者、選角者、分鏡作家、為戲劇配樂的音樂人、特效、音效指導、雜誌編輯、經紀人，當然還有聲優與演員……作為呈現作品的一方，我們的解讀能力必須和一般閱聽人不同。同時，不同職業的人還得各自擁有自己獨特的解讀能力才行。至少，聲優不必像製作人那樣，為了做出受歡迎的作品，必須擁有解讀時代需求的能力。

那麼，聲優需要的又是什麼樣的解讀能力呢？

那就是——**準確掌握心境變化重點的解讀能力。**

◆心境產生微妙變化之處，正是展現表現力的地方

如前所述，聲優不能只靠一張嘴巴改變聲音，必須配合心情的變化改變聲音。既然如此，只要在閱讀劇本時掌握心境改變之處，就能配合心情的變化改

變聲音，演起來應該會很輕鬆才是。

抱著自己所扮演角色的心情，一遍又一遍熟讀劇本，包括對戲者的台詞和情節狀況的變化在內，只要閱讀劇本時，你的心情有些微的變動，無論是火大、感傷、療癒、鬆一口氣……**這些心境產生微妙變化的地方，對聲優來說正是展現表現力的地方。**在這些地方斟酌聲音的細微變化，最能感動觀眾和聽眾。變化不能太多，也不能太少。

說起來好像理所當然，其實並不容易做到。沒有解讀能力的聲優光憑自己的感覺隨意變換聲音，還以為這樣就算有做變化了。悲傷的鏡頭發出哭聲，歡樂的鏡頭就用朝氣十足的聲音，這樣只能說是老套的演出方式。

為了不要淪為沒有對象，只是自我陶醉的演技，請一定要連別人的台詞都好好熟讀。同時，請**培養不會看漏任何微妙心境變化的解讀能力與感受能力。**

當然，沒有對話者的台詞也一樣。比方說開場獨白，這就不是與誰對話的台詞（或是對誰說話但對方聽不見的台詞）。即使如此，愈長的獨白就愈可能產生心境上的變化，能用不同聲音展現這種變化，才是聲優的本領。

◆比起練習語氣，更該先深入解讀劇本

請深深地深入解讀劇本，這一定要是最先做的事。此外，在家練習的時候，不要想得太多、太複雜。

「聲音隨心情產生變化」，這原本就是每個人日常生活下意識會做的事。

然而，一旦這件事變成工作，滿腦子只想著該如何把自己的台詞說好，試著用各種語氣（說話方式）練習自己的台詞，這樣的人一定很多吧？我的看法是，在家做這種練習幾乎都是白費工夫。就算練習再多次也只是表面的台詞，總覺得好像這樣也不對，那樣也不對。這是因為，這種練習忽略了最重要的部分。

首先，**請找出劇本裡心情產生變化的地方**。愈是一流的劇作家，將心情隱藏起來的台詞愈多，一定要仔細找出來。不過，正因為是一流劇作家的劇本，只要用心讀，也一定能讀出其中心境的變化。

這麼說來，要是劇本裡沒寫到心境的轉變，讀的人心情沒有變化，聲音也不用跟著變化嗎？這又是錯誤的看法。可能正好遇到偷工減料的劇作家，寫出

對心情描寫敷衍了事的拙劣劇本。

這種時候，對聲優而言，反而是個展現實力的好機會。靠自己的實力把劇本轉換為一流劇本吧。換句話說，**如果劇本裡沒有描繪到心境的轉變，那就透過想像角色心境的變化，自己創造出轉變**。只要能做到這點，你就會成為比其他人出色的聲優，苦於成長停滯的人也能展現顯著的進步。

這裡有個很好的例子。假設有一部動畫，在還沒有畫面，只有劇本的階段舉行了「女兒」這個角色的甄選。以下是甄選用的原稿，請試著讀讀看。

醫院中的一間病房。病危的母親。女兒在一旁守候。

女兒：「……媽媽……」

心電圖愈來愈微弱。

女兒：「媽媽！媽媽！！」

醫生：「病人臨終了。」

女兒：「媽媽！媽媽！媽媽———」

這是常見的戲劇場景。

台詞只有不停地喊「媽媽」。就心境變化來說，狀況明顯從「臨終前」變為「臨終後」，前後聲音出現變化也是理所當然的事。因此，母親過世前的場景，以壓低的嗚咽表現台詞，過世後則放聲大喊「媽媽」，哭得泣不成聲……

如果真的有這場甄選會，可以肯定幾乎大部分參加者都會用這種方式演出。

雖然不算錯，但這樣的演技只能說是老套，打入最終審查的可能性很低。

當然，全部用喊叫或全部壓低聲音的人更是不可能在甄選會中勝出。

◆試想「母親的過世」，會令人產生哪些心情變化？

要配的台詞只有不斷地喊「媽媽」。事實上，這種**重複相同詞彙的情形**，**正是展現高人一等功力的大好機會**。因為大多數人都只會用前面說的那種老套方式呈現。

為了不要讓所有台詞聽起來一律單調，各位應該會在七個相同的「媽媽」音調上做變化，以各種不同的抑揚頓挫、高低起伏來練習。然而，前面也已經說過，這種「只靠一張嘴」的變化是騙不了人的。

話雖如此，不管怎麼看，劇本上的心境變化就只有從臨終前變成臨終後的這麼一次。難道只要做出一次變化就好嗎？不不不，那一樣還是老套。

這種時候，可以自己想像，只要自己創造心境上的變化，跟著改變聲音就行了。

舉例來說，可以自己想像「母親臨終前嘴巴微微張開，好像想說什麼」。這麼一來，女兒的心境必然會跟著轉變。這時說出的「媽媽」，和前一個「媽媽」，無論音調或節奏都會不一樣。或者，想像母親過世後，女兒內心除了悲傷與悔恨之外，凝視母親安詳的臉孔時，又萌生了感謝之情……這樣的想像也會為心境再增添一層變化，最後吶喊「媽媽」時的聲音和節奏，又會和前面的「媽媽」產生不一樣的改變。我想，光是這兩個想像，就能為表現帶來豐富的變化。

如我上面舉的例子，**一個是沒有改變情境，只靠嘴巴改變發出的聲音，一**

個是製造不同情境，配合情境的轉變自然改變聲音。乍看之下好像一樣，其實截然不同。用「謊言」與「真實」來形容也不為過。最大的不同，是聽在我們工作人員或聽眾耳中，前者只是自我滿足的吶喊，聽起來很吵。後者則是即使沒有畫面，光靠聲音也能激起我們的想像力，彷彿看見畫面一般，從聲音中感受到了真實性。

何者更勝一籌，想必一目了然。

話雖如此，要是亂編荒誕不合理的情節，也會令人懷疑你的感受力。正因為這樣，最重要的就是培養深度解讀的能力。

◆培養深度解讀能力的兩種方式

那麼，解讀能力該如何養成呢？

當然，多讀純文學類好書也是一種方法，但我總覺得光是這樣，對表演者

所需的解讀能力還是不太夠。

我認為，這時必須增進的知識有兩種，一種是基礎知識，一種是專業應用知識。

首先是基礎知識——練習國中閱讀測驗。 我詢問一位熟識的教育工作者意見，他的建議是，不要小看國中生程度的閱讀測驗參考書。將這類書籍百分之百讀懂，就是增進解讀能力的最短捷徑。

不靠主觀認定，而是從客觀角度汲取文章中作者想表達的意圖，這樣的反覆訓練是很重要的事。

的確，國中的閱讀測驗其實難度不低，多加練習應該能增強解讀能力。像是練習回答「劃線處表現的是主角哪種心情」、「請指出哪些段落使用譬喻的手法傳達主角的心境」、「請用三十字以內的短文歸納作者想表達的意思」……等等。

第二，是專業應用知識——讀腳本或劇本。

我請教一位尊敬的導演，他的建議是，不管怎麼樣，最好盡量多讀各種舞

台劇腳本或電影劇本。不能只讀小說，因為**小說本身已經是完整的作品**。相較之下，**腳本或劇本本身尚未完成，只稱得上是設計圖**。

換言之，腳本或劇本必須透過演員的肢體、聲優的聲音、導演及表演現場所有工作人員的通力結合，才能算是完整的作品。因此，講白一點，比起閱讀小說，不習慣讀腳本或劇本的人會感覺很吃力，讀起來很累。這是因為，在讀腳本或劇本時，必須運用許多想像力。

這就是為什麼他認為多讀劇本或腳本，能夠培養解讀能力。嗯，有道理。

一起加油吧。

09 一切場景都只用兩個字來表達

◆ 找出描述場景情感的關鍵詞彙

能夠從劇本中讀出心境轉折的地方之後，接下來的重點是找尋你拿到的

「角色台詞背後，流動著什麼樣的情感？」

注意，不能以抽象的方式呈現，要具體描述。當下這一幕的氛圍，角色說著台詞時，將由角色內心的想法和情感構成。當然，劇本上不會寫這些，所以這裡也再度需要解讀能力。

如果只能找出模稜兩可的答案，台詞傳達的情感也會變得模稜兩可。因此，答案必須徹底單純。

接下來，請試著用兩個字的詞彙來描述場景。看起來再若無其事的場景，

背後一定都有某種情感在流動。

首先，在熟讀劇本的階段，請試著用「兩個字的關鍵詞彙」，描述說這段台詞時，角色內心正在想什麼。

不用想得太難。以下舉幾個例子：

・想為沮喪的人帶來希望的場景，就用「激勵」來描述。

・拉住社團夥伴不讓對方退出的場景，就用「說服」來描述。

・拚命拜託什麼的場景，就用「哀求」來描述。

大概是這種感覺就可以了。其他像是「同情」、「致謝」、「感謝」、「憤怒」等等都可以。

思考的方向是：請找出「自己正在向對方（做）××」，這裡的 ×× 就是那兩個字。所以「幸福」、「悲哀」之類就不成立。

好的，只要能找到這兩個字（當然，三個字或四個字也可以）就太棒了。

找到之後，你只要一邊在心中強烈想著這兩個字，一邊配上台詞即可。

如果配的是「激勵」的台詞，在配音的過程中，你認真想激勵對方的心情絕對不能中斷，持續保持著這份心情配上台詞就對了。無論台詞多長，字數多龐大也一樣。

◆比起厲害的聲音，更重要的是讓對方感受到情緒

要是無法找到這「兩個字的關鍵詞彙」，你大概又會跟前面說的一樣，緊抓著台詞每一個字不放，也為了避免配音流於單調平板，而費盡心力練習用各種音調，或語氣唸台詞。可是，做這種事幾乎徒勞無功。只是，這樣的聲優（演員）還不少……

與其追求將每句台詞唸好，讓對戲的角色真正感受到被激勵還更重要。在體會不到背後流動情感（＝那兩個字的詞彙）的狀態下，無論在每個字句上要

多少花招，還是無法填補字裡行間的空白。這是非常危險的事。

就算把台詞唸得再熱血激動，**只要台詞與台詞之間沒有任何情感流動，對**

方就感受不到自己被激勵。結果，對戲的角色也只能「裝出」被激勵到的樣子，流於表面膚淺的演技。

相較之下，只要台詞與台詞之間確實流動著「激勵」氛圍，且對戲角色和觀眾都感受到了，那麼，即使不用在台詞上耍無謂的花招，也能呈現具有深度的演技。

演技這檔事，說起來就像畫油畫。

在全白的畫布塗上各種顏色之前，必須先在整張畫布塗滿底色，接著，才能將各種屬於你的獨特色彩抹上去。

若底色沒有決定就不顧一切塗上各種色彩，底下的畫布還是會從各種顏色的縫隙之間露出來，無法完成一幅畫。

反過來說，只要先好好打底，無論台詞與台詞之間停頓多久，都能看見情感在那裡流動。

◆只能選定一個關鍵字作為底色

這時最重要的，是作為底色的兩個字，只能有一個正確答案。選了「激勵」就不能再選「激勵」以外的兩個字（當然，和激勵意思相同或類似的字另當別論）。

不過，要用什麼表現方式激勵對方，那方法就是無數種，沒有正確答案。

因為，如果連方式都只有一種答案的話，所有人畫出的畫都一樣，所有台詞的語氣都一樣。即使塗在畫布上的底色相同，上面描繪的線條與顏色依然可以不一樣，這就是每個人的特色。

換句話說，運用正確的解讀能力，在「心情」的畫布上填滿基本底色，就算疊在上面的顏色（＝演技）有些牽強，也能視之為特色。反過來說，什麼底色都沒有，只是換著花招疊上各種台詞的話，也只會淪為誇張過度、沒有靈魂、沒有情感的演技。

話雖如此，即使做不到這一點，還是有不少聲優拿得到一定程度的工作，

以職業聲優的身分活躍於業界。只是，如果能用上述方法重新檢視自己，稍微修正，肯定能有更上一層樓的表現。來參加我課程的學生，也有很多已經是職業聲優，他們願意嘗試破壞原有演技，追求更好的表現。表演者這條路，永遠沒有終點。

「用兩個字的詞彙表現情感」，在演出時將這份情感表現得愈強烈，就愈能與其他聲優或演員拉出差距。

10 打動對方，為對方做出「退一步」的演技

◆能說出打動人心台詞就是厲害的演員

我在治療蛀牙的時候，曾跟長年為我看診的牙醫師說：「我的體質對麻醉無效，疼痛不會消失。」結果，我的牙醫告訴我：「日本是『言靈』的國家，說出口的話都會成真喔。」

「言靈」＝棲宿在言語上的靈力。姑且不論言靈的真偽，日本的言語確實很有力量。同樣一件事，可用各種不同的說法表達。正因如此，才能孕育出像漫畫這樣具有深度分鏡及情節，傲視全球的文化。

言語的力量。言語有時能療癒他人，也能激怒他人，給予他人希望，或將他人逼到絕望邊緣。言語有著莫大的影響力。愈能掌握言語真正的力量，帶給對方的

影響力也愈大。

說得極端一點，台詞必須要能打動對方的心。無論自認配音配得多厲害，只要打動不了對方的心，那就一點意義也沒有。

相反地，**即使台詞說得不夠流暢，只要打動得了對方的心，認真配出這段台詞的人就是厲害的聲優。**

當然，後面會提到的距離感及某些不可或缺的台詞等技巧也很重要，可是，基本上還是不必去想自己能配得多厲害，只要去想如何打動對方的心就好。

還有，在沒有台詞的時候，也就是**扮演「聽對方說話」的角色時，也要盡可能努力讓對方的台詞打動自己的心。**心情愈感動，就愈能感受到對方演技的真髓。以結果來說，連自己都意想不到心動引出的台詞，語氣也會出乎意料地精彩，再次打動對方的心。

這種一來一往的加乘作用，正是催生精湛演技的祕訣。

常聽人說「不跟厲害的演員對戲，自己就無法成為厲害的演員」，其實，厲害的演員就是能說出打動人心台詞的演員。不厲害指的也不是口齒不清或常

吃螺絲，而是說出的台詞無法打動人心的演員。

◆退一步演技：從對方台詞裡的心情換位思考

你根據兩個字的詞彙「激勵」對方時，對方內心受到激勵、產生希望，心被打動了，於是，對方也能痛快地說出台詞。這就是正確的詮釋。為了達到這個效果，你必須從劇本中想像，對方在聽到自己的台詞之後，內心會產生什麼樣的心情。這種時候，請記得做出**為對方著想的「退一步演技」**。

在自家或排練室練習自己拿到的台詞時，我想大家一定都有過一兩次這樣的經驗：感覺遇到瓶頸，不知如何表現才好，愈是試著轉換各種語氣，試圖摸索正確答案，愈是陷入泥淖，掙脫不出困境。

這種時候，我通常會建議大家試試「退一步的演技」。大多數狀況下，之所以陷入這種困境，都是因為只聚焦在自己的台詞上，一下放軟語尾，一下摺

狠語氣，想盡辦法修飾自己的台詞。滿心想的都是該怎麼做，自己唸起台詞才痛快，該怎麼配音觀眾才會喜歡，該怎麼詮釋才會被導演稱讚……

這種時候，請先拋棄自己吧。

只要想一件事就好，那就是──**該怎麼做，對戲的人才更容易發揮。**

不太思考對戲的人，只想著自己的台詞要怎樣才能大放光彩、引人注目，這種愛出風頭的聲優很多。配台詞的時候，也總是只顧著自己的心情，忽略了對戲的人的感受。

仔細閱讀對方的台詞，想想自己該怎麼做，對方會更好發揮？如果對方的台詞是表達感謝情緒的「謝謝」，你該先怎麼說，才更容易讓對方打從心底懷著感謝之情，坦率地回應這句「謝謝」？請試著看看。

憤怒也好，悲傷也好，任何情緒都一樣，要站在對方的立場思考──這就是我說的「退一步的演技」。試試看吧，一定不會失敗的。

只要所有聲優或演員不要只想著自己，反過來用心讓對戲的人更好發揮的話，將沒有比這更棒的事了，一定能呈現非常美好的作品。你先說出讓對方最

容易發揮的台詞，託你的福，對方也能回以讓你最容易投入情感的反應，如此

一來一往，雙方都能發揮得很好，看戲的觀眾自然就會進入情境之中。

首先，請懷著「**要用自己的台詞打動對方的心**」的抱負來表演。同時，隨

時都要渴望對方「**說出能打動我的心的台詞**」。

彼此著想，思考如何打動對方的心，只要提醒自己以這種「退一步的演技」

表現，美好的對話必定從中誕生。

11 如果不帶感情，台詞就只是符號

◆光是念出「人名」，就能改變氣氛

我在很多地方擔任演技課程的講師，不管是聲優教室、演員教室還是旁白教室，第一堂課一定會出一個課題給學生們。說是這麼說，這其實不是我原創的課題，是我敬重的英國舞台劇導演彼得・布魯克（Peter Brook）[3] 先生在著作中提到的方式。我看到這個課題後大受感動，決定自己也來實踐。

課題的內容是這樣的：先指名一人站在教室前方，要那名學員從上到下依序大聲唸出學生名冊上的名字。比方說總共有二十個學生，就要他對著其他學生大聲唸出這二十個名字。

3　編註：彼得・布魯克（1925-2022），英國戲劇和電影導演，被譽為20世紀重要國際劇場導演。

這時給出的指示只有「不投入任何情感，只要大聲唸出來就好」。

「赤井義男！」「井上洋介！」「上野信二！」就算只是死板板地唸也可以。等到全部唸完之後，接著我會給出另一個指示。不過，這個指示已事先寫在紙上，只把這張紙交給那位學員，不讓其他學生知道內容：

敵軍殺死的同袍名單」。

你現在是某軍隊的領袖。現在你要做的，是在倖存的同袍面前，唸出「被

上洋介……」「上野信二……」

當然，他的緊張情緒也感染了整個教室裡的人。

即使毫不知情的其他學生，也能感受到這和剛才不投入感情，只是大聲

拿到紙條的學生嚇了一跳，沒想到會被交付這麼沉重的課題……他露出嚴肅表情，做一次深呼吸，手上拿著名單，緊張地唸起來。「赤井義男……」「井

朗讀的狀況不同，甚至有人緊張地吞下一大口口水。至少，這次教室裡和第一

次不一樣，瀰漫著一股沉痛的氣氛。

等他讀完之後，我會再指名其他學生做一樣的事。重複三、四個人之後，讓沒上台的其他學生猜我給他們的是什麼主題。

當然，從來沒有人想到紙條上竟然是這樣的答案。但是，正確答案一點也不重要。**重要的是他們確實感受到了那股氣氛。**

其他學生大部分給的答案是「畢業典禮唱名」、「空難中的罹難者名單」等，無論是什麼，至少從這些答案裡，都能感受到「別離」、「悲傷」的深沉情緒，光是這樣就夠了。

這個課程多年實踐下來，幸好沒有任何一個上台的學生用「喜悅」、「歡欣」等呈現正面情感的演技來讀這份名單。大家都好好地傳達了負面的調性，當然，演技還是有好有壞就是了。

關於這點，下面還會提到，現在只是想強調：任何演技的原點，都能歸結在這個課題上。

◆名字也好，冗長台詞也好，沒有情感就只是符號

不帶任何情感大喊「赤井義男！」時，其中沒有任何氣氛瀰漫。相對的，想著這是被敵軍殺死的同袍名字時，其中就會瀰漫悲傷的氣氛。換言之，沒有情感的台詞只是符號。若不投入任何情感，「赤井義男」也就跟「AIUEO」一樣，只是單純的符號。

想告訴各位的是，雖然在這個例子中「赤井義男」只是人名，換成一段文章或一段台詞也一樣。**無論台詞本身寫得多動人，只要唸的時候沒有情感，內心什麼不都想的話，那也不過是單純的符號罷了。**

反過來說，再艱澀或冗長的台詞，只要先看成符號就沒什麼好怕的了。只要思考自己必須在這串符號裡灌注什麼情感即可。不要想有的沒的來修飾台詞，只要自己強烈懷抱其中應該流動的情感，自然而然唸出來就夠了。

◆ 觀眾的「無趣」、「厭倦」從哪裡產生？

好的，台詞就是符號。以此為前提，我們繼續剛才的課題。

某種程度來說，誰都能在這個課題裡營造出悲傷的氣氛。

但是，即使同樣營造得出悲傷的氣氛，表演者的實力仍有天壤之別，這清楚反映出每個表演者的天分高低。

在唸出這份悲傷的名單時，有人就算連續唸出一百個名字，聽的人也不會感到厭倦，有人只唸了幾個人的名字，聽的人就覺得無趣了。這個差異正是一流與二流表演者的分歧。**不會厭倦，不覺得無趣，取決於配音的人能否營造出引人入勝的氛圍。**

各位在欣賞戲劇、電影、動畫或聽廣播劇時，遇到無趣的作品時，也常用「枯燥乏味，令人厭倦」來形容吧。

當然，會有這種結果，原因可能是故事不夠好，或者演員或導演的表現不好。不過事實上，原因幾乎都是「場景背後沒有任何情感流動」。

這裡的情感流動，就是**吸引觀眾（聽眾）的氛圍**。

反過來說，只要當下的場景中確實有情感流動，散發吸引人的氛圍，觀眾就不會感到厭倦。**一場戲能不能吸引人看下去，最重要的要素就是「有沒有營造出氛圍」。**

以剛才的課題為例，即使演的同樣是悲傷的場景，營造不出氛圍的人只唸了幾個人名，就讓聽眾感到無趣，營造出氛圍的人就算唸了一百個名字，觀眾還是聽得津津有味。

一般來說，表現不佳的人在唸「赤井義男」這個名字時，會刻意用悲傷的語調，甚至發出誇張的哽咽聲。極盡所能的把所有悲傷要素放進「赤井義男」這個名字裡去唸。

接著，唸「井上洋介」時，也用同樣的方法，放入所有悲傷要素。而且，為了做出與「赤井義男」的區隔，還會改變語氣、速度或聲音的強弱，以為這樣觀眾就不會膩。

可惜的是，就算這麼做還是讓人看不下去，覺得太無聊了。

只有表演者自以為發揮了演技，對戲的人或觀眾的心卻是一點也沒被打動，愈演只會讓悲傷的氛圍愈稀薄。

◆ 一流表演者自帶氛圍，一開始就能吸引觀眾

然而，做得好的人就是不一樣。首先，他們在發出第一聲之前，已經在無言之中確實建立起悲傷的氛圍了。即使什麼都不說，他們全身也會散發出悲傷、憤怒、絕望的氣氛。這令人感到非同小可的緊繃張力，深深吸引了對內容毫不知情的觀眾。只要吸引到觀眾，接下來表演者就輕鬆了。

「赤井義男」……「井上洋介」……「上野信二」……他會用極度壓抑的語氣，以一定節奏空洞地讀出名字。不需要在語氣上做出高低起伏，即使如此還是會吸引人往下看。

他們散發出的悲傷氛圍籠罩了觀眾，靠的絕對不是用台詞說明「赤井義男」

與「井上洋介」之間的空白。也就是說，字裡行間的情感說明了一切，不需要言語說明，因為**台詞與台詞之間確實流動著氛圍**。

接下來我想問問立志成為聲優的各位，你是不是也曾認為：沒有台詞的空檔，跟聲優一點關係都沒有？

沒這回事！即使沒有台詞，空檔之間的氛圍也會充分透過觀眾。要是讓不懂得營造氛圍的聲優發揮無言的演技，呈現出來的只是單純的「無聲狀態」，令人懷疑是不是音效出了問題。但是，懂得營造氛圍的聲優配音時，其字裡行間流動的情感，一定能透過揚聲器傳達給觀眾，大大激發觀眾的想像力與專注力。

◆「好熱」這句台詞，只要說得「好像很熱」就行了嗎？

好的，前面寫到，沒放上情感的話，台詞只是單純的符號。可是，也有人

會放上錯誤的情感。

舉例來說，假設現在有「今天好熱啊」這句台詞。

或許用文章很難說明，但是應該仍有人會用一副真的很熱的語氣說：「好熱啊——」就像配「今天好冷啊」時，會用聽起來就像在發抖的聲音說：「今、今天好、好冷啊。」配「肚子好餓」時，用一副快要昏倒的語氣配：「肚子好餓……」一樣。

這些句子的文字都已經寫明「很熱」、「很冷」、「很餓」了，根本沒必要把焦點放在「說明狀況」。因此，上述的表現方式，就只是在「說明台詞」而已。這種演技，連幼稚園小孩都會。

希望各位透過聲音說明的，應該是「說這句話的角色」當下的心情。

在此，需要的又是解讀能力了。閱讀劇本時，如果讀出角色當下的心情是「開什麼玩笑！」的憤怒，那在說出「今天好熱啊」這句台詞時，就必須說得怒氣沖沖才行。也就是用「開什麼玩笑！」的語氣，忿忿不平地咩出「今天好熱啊！」就對了。

換句話說，不是要告訴觀眾或對戲演員「現在很熱」，而是要傳達「我現在很憤怒！」的心情。

我們知道，台詞必須打動觀眾或對戲演員的心，這句台詞得讓觀眾或對戲演員感受到「……這傢伙……現在好像很火大」才行。反之，若角色當下的心情是開心喜悅的，就要用喜孜孜的語氣說這句「今天好熱啊——」。若角色當下的心情是幸福洋溢的，就要用「能誕生在這世界上真是太棒了……」的語氣來說這句「今天好熱啊……」

◆練習用無意義的符號取代台詞

若在練習台詞時遇到瓶頸，感覺受挫，請接受現實，重讀一次劇本。好好感受角色在說這些台詞的當下心情，聽了這句話的對象又會產生什麼心情。

找出這些答案後，**首先要做的，是用符號取代自己的台詞。**

比方說，你的台詞是「今天好熱啊」五個字，那就用五個沒有意義的符號來取代，例如換成「AIUEO」。然後，用符號來練習。

假設從劇本中讀出的情感是「絕望」，那就用絕望的語氣唸出「AIUEO」。

節奏、強弱、怒吼或低喃、半哭半笑……試著用各種表現絕望方式練習說出「AIUEO」。

不是唸台詞，而是唸符號，這樣就可以不被各種狀況拉走注意力。

找到自己最喜歡的一種表現方式後，記住，這時的速度及抑揚頓挫等語氣，再照樣放入「今天好熱啊」這句話，光是這樣就夠了。冗長的台詞基本上也是用一樣的方式處理，不要想太多無謂的細節，先用同等字數的符號置換原本的台詞，光憑音調和語氣**展現角色的心境**。

當然，途中心境如果產生了變化，也要用符號練習這種變化。只要灌注其中的情感不是虛假的情感，那就沒問題了。之後要做的只有換回台詞而已。還有，**到此為止就好，別再練習更多。用真正的台詞練習愈多次，就會愈淪為台詞狀況的說明**，好不容易找到的心情可能再次消失。

12 得靠自己營造氣氛的人，務必學會加強意念

◆營造氣氛不是靠語氣或音調，而是內心在想什麼

想成為能營造氣氛的表演者，又該怎麼做呢？

要是輕易就能辦到的話，早就滿地都是厲害的演員了。據我所知，輕易能營造氣氛的人，只有極少數。

剩下的演員只能靠導演的磨練和指導，死命奮鬥，作品幾乎都是這樣完成的。

偶爾會遇到具有營造氣氛天份的人，下意識就能醞釀出氣氛。真的令人羨慕，其他人就算再努力也很難做到那樣。

光是站在那裡不說話，整個人就散發出哲學氛圍或夢幻氛圍、詭異氛圍……這是只有日常隨時保持高度張力的人才製造得出的氛圍。真不知道他們到

底是怎麼做到的，每次遇到這樣的人，我一定忍不住問：「你現在，在想什麼？」

可是，幾乎所有下意識散發氛圍的人都說，他們什麼也沒在想。

什麼都沒在想，卻能從日常中就營造出某種緊繃感，這真令人驚訝，明明是從未受過演技訓練的新人。每次遇到這種人，我都很興奮，沒來由地想跟對方一起工作。

畢竟，站在導演的立場，跟這種人合作很輕鬆。對別人而言最麻煩的「營造氣氛」的部分，對他而言已經是與生俱來的天分。就像已經有了鮮美的食材和出色的調味料，之後不管是要燉還是要烤，只要不搞錯火候，肯定做得出美味的料理。

算了，我也不能只想追求輕鬆，逃避痛苦。為了沒有營造氣氛天分的表演者，來想想可以怎麼做吧。

從經驗上來說，感受營造出氣氛的不是表演者本人，而是對戲的人和觀眾。

這裡的關鍵字是「內心在想什麼」、「強烈地想著什麼」，這樣的**意念**，**會乘**

著氣氛慢慢傳達出去。

至少可以肯定，那絕對不是在語氣或音調上下工夫。那麼，「加強意念」

又是怎麼回事呢？

◆演員無法化身為角色，該怎麼辦？

我聽過一件引人深思的事。

主演莎士比亞（Shakespeare）悲劇《哈姆雷特》（Hamlet）的男演員，一

直苦惱於無法把那句知名台詞「……生存還是毀滅……這是個問題」（To be

or not to be: that is a question.）表現得很好。其實，這句知名台詞只是一大段

獨白的開場白。活著有活著的艱難，但又不知道死後的世界如何，不願貿然死去

……這麼做也不是，那麼做也不對，就這樣展開一段優柔寡斷、冗長的獨白。

男主角當然拚命背起了這段冗長台詞，也仔細分析哈姆雷特的心情，讓自

己進入角色之中，努力扮演這個苦惱的純真青年。然而，不管他怎麼演，導演就是不說 OK，給予各種指示：「不夠真實」、「氣氛沒有傳達出來」、「觀眾看了會厭倦」。偏偏，隔天晚上就要正式上台了……隔天中午進行了最後一次彩排，果然還是演不好。自己覺得沒那麼差啊，到底還少了什麼呢？

導演來到沮喪的他身邊，如此提議：

「在今天正式演出的舞台上跟我打個賭吧？唸那段冗長台詞的時候，你站在舞台上數數今天觀眾席有多少觀眾。當然，要一邊說出台詞一邊數喔。聽好了，只要你算對，我就給你三萬，要是你數錯了，換你付我一萬。」

舞台劇導演擁有絕對權力，只是小劇場男主角等級的他，就算想拒絕也無法拒絕。應該說，戲都演不好了，根本沒立場抱怨這種事。更何況，這個演員超級窮困，要是被拿走一萬，連生活都會成問題。反過來說，再怎樣也要拿到那三萬……老實說，台詞什麼的，對這時的他來說根本無所謂了。

於是，正式開演後，他竟然真的一邊唸出那串冗長台詞，一邊數著台下有多少觀眾。

「……生存……還是毀滅……這是個問題……」當然，這是正式表演，非得好好把台詞唸出來不可。

顧不得演技的他，就只是把背好的台詞慢慢唸出來而已。然而這時的他，臉上卻展現一股駭人的氣魄。畢竟他心中正死命地想著「一定要守住我的一萬！」「好想拿到那三萬啊……！」站在舞台上凝視台下觀眾，努力計算人數。

我先說結論。這場冗長台詞的戲，演得比過去任何一次排練都精彩。他一邊唸著台詞，一邊數台下有多少人的事，別說觀眾，工作人員和其他演員也不知道。這是他和導演兩人之間的祕密。表演結束後，每天看他排練的演員和工作人員紛紛前來讚賞：「你把哈姆雷特內心的糾葛演得好貼切！表情太嚇人了！」這也難怪啊，那時他可是站在一萬圓即將被奪走的生死邊緣。

觀眾們也在問卷調查裡寫下讚美之詞：「他站在舞台上緩緩環視觀眾，我和他四目交接時，在他的眼神裡看見了哈姆雷特。」這位觀眾擁有非常出色的想像力呢，其實他那時候只是在數「……143……144……145……」而已。

◆激發非角色的意念不是說謊，反倒能真心傳達情緒

有一點可以確定，幾乎所有讚美的人都提到「今天的氣氛很棒」。

這表示，比起一心想揣摩哈姆雷特心情，努力扮演角色的排練階段，正式演出時營造出了更棒的氣氛，張力也比平常高上許多，使他散發出一股吸引觀眾的異樣氛圍。

同時，也感動了一路看他排練至今的工作夥伴。我聽了這件事，心想，表演的祕訣就在這裡。

或許有人會問，扮演時不用化身為哈姆雷特，只要像個外行人站在那裡數觀眾就能感動人心的話，難道像這樣「說謊」的演戲比較好嗎？

不，這個想法也不對，因為那不是「說謊」。比起在排練中苦惱於揣摩哈姆雷特的他，站在台上數觀眾人數時，「數錯就糟了」的意念更強大，而這也是貨真價實的意念。

換句話說，他站在台上唸出那段台詞時，內心正拚了死命在想某件事。平

常的他，這時內心想的都是「這句台詞要這樣說，這裡要停頓一下留點空白，這裡要吶喊！」

可是，這次沒有多餘的心力想這些表演技巧了，只能像個夢遊患者，淡淡低喃背起的台詞。

不只如此，台詞還斷斷續續，偶爾吃螺絲，偶爾停頓得久了一點……原本兩分鐘左右的戲，足足演了四分多鐘。然而，觀眾沒有厭煩，即使台詞斷斷續續，即使中間停頓太久，他當時內心「絕對不能數錯！」的強烈意念仍營造出一股蔓延場內，引人入勝的氣氛。

這份意念不是說謊，是真心。

不過，以這個觀點來看，排練時努力揣摩哈姆雷特苦惱的意念也不是謊言。

也就是說，兩者都一樣是「**認真投入地想著某件事**」。表演時最重要的，不是**台詞說得有多好，而是把「強烈意念」營造出的氣氛，傳達給對戲演員和觀眾。**

這場實驗的結果，很值得拿來應用，可以說導演大膽地賭對了。後來，演員當然沒有數出正確人數。不過，導演為了獎勵他，給了他兩萬。

◆ 如何營造強烈的意念？

「強烈的意念」到底有多重要，學會之後又能成為多強大的武器呢？關於這個，以下提到的演員培訓班曾有過這樣的課程。場景是：

遭好友背叛的男人，打算潛入隔壁房間殺死好友。男人手上拿著刀猶豫了一陣子，最後終於下定決心，走進好友的房間。

幾乎所有學生都先凝視刀子，表情從嚴肅轉為憤怒，偶爾做出望向遠方的悲傷神情，嘆氣之後，露出下定決心的表情，站起來走入隔壁房間。儘管每個人的方法不太一樣，但幾乎都用交織各式情緒的方式展現主角的苦惱。

看到學生們的表現，導演在一位學員耳邊說：「現在開始，你照我說的做。」內容不讓其他學生聽見。

以結果來說，這位學生的演出比之前的每個人都出色。

導演指示的內容是這樣的，首先，要演員坐在椅子上，拿出刀子，集中全副精神觀察這把刀。這時，完全不要去想被好友背叛的事，只要觀察刀子形狀，思考如何用這把刀殺人，殺人時要握著刀子的哪個部分，確認刀刃有沒有生鏽，刀柄會不會太滑，刀身上有什麼圖案……**所有的注意力只能集中在刀子上。**

接著，下定決心起身，正要走向對方房間時，時而心生猶豫停下腳步，時而想起與好友之間的快樂回憶，總之要**具體而微地想著與好友相關的事。**

幾秒過後，原本沉浸在與好友回憶的演員，被手上的刀不經意劃傷手指，猛地回過神來。最後，**他想起好友的背叛，毫不遲疑走向隔壁房間。**

◆將情緒和內容分段，單純而具體地想像

用這種方式演出的好處是什麼？

起初練習的學生們，從坐在椅子上到起身，再到走進隔壁房間，這段期間

內都是一下凝視刀子，一下想起與好友間的回憶，一下悲傷，一下哭泣，一下想起遭到背叛的事，又展現出憤怒與想殺死對方的憎恨，來來回回，交織各種不同情緒。

相較之下，依照導演指示演出的學員，則將**情緒清楚分成三段**：第一段只針對刀子，第二段只針對與好友的回憶，第三段只針對遭到背叛的感受。每一段都很單純。

演出的內容也同樣分成三段：第一段是關於殺害的方法，第二段是關於快樂的回憶，第三段是憎惡對方的現實，相當具體。

事實上，如果是日常真實，一般人的真實狀況應該跟大部分學員一樣，呈現複雜交錯的狀態才對。然而，在演技上，後者分段的演法更能塑造氣氛。換個方式說，**與其籠統地展現各式各樣交錯的情感，不如一項一項具體而單純地想像，這麼一來，專注想像時的強烈意念，更容易營造出戲劇所需的氛圍。**

思考手上的劇本中，必須用最強烈意念去想的部分是哪裡？如果有好幾個部分的話，要如何排出優先順序？

具體且強烈地去想像這些部分，就能呈現必要的演技。就像那位演員一邊摸著刀子，一邊想像怎麼拿刀，用什麼方式瞄準要害，殺死對方……當演員不出聲地思考這些事時，當下的氣氛一定也會傳達給觀眾，使觀眾專注在演員的高度張力上，自行發揮想像力，想像起「角色的背景」。比起前者那樣對觀眾呈現各式各樣苦惱憤怒悲傷等情緒，後者散發的只是沒有明說的氛圍，演技卻一點也不枯燥乏味。彼得‧布魯克也說過──「枯燥乃大敵」。

營造氣氛，就是秉持強烈意念，用力去想。單純但相當具體地去想，這點很重要。

◆ 聲優不只要注意聲音就好，氣氛更加重要

前面提到，在立志成為聲優的各位之中，一定有人認為「配音只要注意聲音就好，氣氛不重要」。更何況像前面拿刀的例子，是從頭到尾都沒有台詞的

獨角戲，大概更覺得跟立志成為聲優的自己沒關係吧。

事實上，關係可大了。氣氛會透過麥克風傳達。

以前面提過被敵軍殺死的同袍名單為例。假設你正在開車，從廣播聽見這份名單，如果唸的人不帶任何情感，只是把名字排列出來，你一定會根本不會注意到廣播內容。別說內容了，說不定連廣播本身都沒注意到。即使注意到廣播，你可能會以為這五秒的停頓是播送時出了什麼差錯，導致廣播沒有聲音。

假設名字與名字之間出現五秒的停頓，由於語氣中不帶任何情感，你可能會以為這五秒的停頓是播送時出了差錯導致沒有聲音。

相反地，如果唸這份名單時的聲音透露悲傷或憤怒，你一定會注意到廣播裡散發一股異樣的氣氛，感受到聲音裡的沉痛，情不自禁放慢速度，注意聽起內容。同時，名字與名字之間無論停頓五秒還是十秒，你也絕對不會以為是播送時出了差錯導致沒有聲音。

這是因為，即使沒有聲音，你也感受到其中流動的絕望氣氛了。如果沒有營造氣氛，停頓就是單純的無聲。相較之下，當其中有**情感流動，營造出氣氛的停頓就不是無聲，而是沉默**。你能感受得到收音機另一頭，有人正受到絕望

的打擊而說不出話。

換句話說，比起演員，聲優更需要光靠聲音就使開車的人忍不住停下車來的能力，尤其是在甄選會上，這是能使你比別人更出色的技巧。試著想像這一幕：當你從發出聲音轉為沉默的那一刻，導演、音效指導、廣告廠商和製作人都專注地向前探身的模樣。

就我至今的經驗，二十個人裡面，頂多只有一個人有這種技巧。天生自帶氣氛的人不用學也沒關係，但得靠自己另外營造氣氛的人，請務必學會這個技巧。

13 加強意念的延伸

口是心非與心口一致的台詞

◆ 日常動畫，適合用契訶夫「口是心非台詞」練習

前面在說明與加強意念相關的技巧時，舉的都是「內心想的事和唸出的台詞基本上相同」或「將當下情感直接表達給觀眾或對戲者」的例子。

接下來是加強意念的應用，也就是——當內心想的事，和唸出的台詞完全不同時。比方說，面對非常喜歡的對象，嘴上裝作若無其事樣子說著「午安」打招呼的場景。或是，明明內心憎恨對方，卻還故作親切地諂媚說「今天好漂亮」的場景。

內心想的和嘴上說的不同……事實上，我們在日常生活中經常有這種表現。應用在演技時，我稱這種技巧為「口是心非的台詞」。**演員就不用說了，**

立志成為聲優的人真的非常需要這項技巧。尤其是為描繪平凡日常的動畫配音時，**這種技巧更是不可或缺。**

這種一邊唸著台詞，內心想法完全相反的「口是心非台詞」技巧，雖然看似簡單，其實是相當困難的技術。要是不刻意訓練，台詞說出口時，內心就會被牽著跑，內心只能想著跟台詞一樣的事。或是反過來，內心想得很順，卻忘了該說的台詞……日常生活中理所當然的表現，換成演技時可就沒那麼容易了。

那麼，要怎麼樣才能學會這個技術呢？

我認為，想訓練這個技術，最適合用來當教材的，莫過於俄羅斯文豪契訶夫（Chekhov）[4] 的劇作。

在這裡，我並不打算長篇大論契訶夫，只想簡單地說，他的劇作內容無限貼近日常，一個不小心就會清淡如水，讀起來或許有點無聊。可是，這其實是對他的誤會。在那些表面的日常台詞背後，遍佈了各式各樣錯綜複雜的心思。

所有出場角色的內心，都與台詞產生落差。看上去胡鬧喜感的對話背後，隱藏

著每個角色厭世沉重的心思。

契訶夫的作品常被稱為「悲喜劇」，台詞是喜劇，氣氛是悲劇。各位不妨試著練習用「口是心非台詞」的觀點來讀《三姊妹》（*Three Sisters*）、《櫻桃園》（*The Cherry Orchard*）、《海鷗》（*The Seagull*）、《凡尼亞舅舅》（*Uncle Vanya*）等代表性劇作。

◆類型動畫，適合用莎士比亞「心口一致台詞」練習

如果契訶夫是「口是心非台詞」的大師，那「心口一致台詞」的大師就非莎士比亞莫屬了。

「心口一致台詞」指的是幾乎所有台詞都直接傳達內心情感，嘴上說出的

4 編註：契訶夫（1860-1904），俄國短篇小說家、劇作家，作品展現接近生活的寫實風格。

話和心中想的事幾乎沒有衝突。

悲傷的台詞傳達的正是悲傷的情感，喜悅的台詞傳達的也正是喜悅的情感，幾乎所有台詞都是這麼簡單明瞭。過度解讀台詞，做出口是心非的演技，反而讓觀眾看不懂。就這點來說，契訶夫的戲或許比較複雜。

不過，這也不代表莎士比亞的戲就太過簡單。即使情感直白易懂，要唸出那些充滿修辭，美如詩篇的台詞，對我們來說還是難如登天。必須用響亮的聲音朗讀出美麗的語句，還得讓觀眾不感到枯燥乏味……最重要的是「清楚」，沒有比口齒不清的莎劇演員更遜的事了。此外，聲壓也是不可或缺的條件。

莎士比亞劇的台詞是有如繞口令般，非日常的台詞。比方說像《哈姆雷特》、《奧賽羅》（Othello）、《馬克白》（Macbeth）及《李爾王》（King Lear）等悲劇。又或者像《仲夏夜之夢》（A Midsummer Night's Dream）、《第十二夜》（Twelfth Night）等喜劇。

和契訶夫劇作一樣，這些都是立志成為聲優的各位最好的練習教材。

描繪非日常故事的動畫滿地都是，這些動畫的情節都極為單純，主角的情

感也很直白，幾乎沒有例外，例如典型熱血少年動畫就是如此。莎士比亞的劇作，最適合作為這種動畫角色的練習。

要練到能流暢地說出莎士比亞的台詞，任何典型動畫的台詞都難不倒你了。只要練到能流暢地說出莎士比亞的台詞，**音量、口條、情感、冗長的台詞……只**中尤以科幻動畫中的反派、歷史動畫中的惡人等角色，經常說著難懂的台詞，專業術語也多，還要**練習如何演出角色的威嚴。這種時候，莎士比亞劇作就是你絕佳的練習題材。**

俄羅斯文豪，擷取日常風景的天才——契訶夫；英國文豪，非日常故事的說書人——莎士比亞。只要學習這兩位呈相反對比的古典劇作家的作品，你的演技一定會進步。其他不上不下的作家就不用看了。

不過，光是學習這兩位古典劇作家的作品，即使能成為技巧高明的聲優，卻無法成為出色的聲優，還必須學習另外一樣東西才行。

想成為出色的聲優，**契訶夫、莎士比亞……還有短劇！**第三個祕密武器就是搞笑短劇（後面篇章會再詳述）。**我敢斷言，只要有這三大支柱，成為聲優的必備條件就齊全了。**

14 如何做到「平鋪直敘、抑揚頓挫、高低起伏」的要求？

◆ 「平鋪直敘」不等於「死板照唸」

「平鋪直敘」也是在動畫配音現場常聽到的詞彙之一。導演對擔任音效指導的我說「請某某聲優在唸第二十三幕的台詞時，演技收斂一點，平鋪直敘就可以了」。

「收斂演技」和「平鋪直敘台詞」到底是什麼意思呢？這些都是經常用來指示演戲太用力，情感太誇張的人時說的話。

首先，幾乎所有被這麼指示的聲優，都會自然而然想成自己的表現「是不是張力太強了啊⋯⋯」。

關於這點，如我在「釐清『張力』的意思」所說，很多人都誤以為「提高

「張力」就是音量放大、情感過剩的意思，他們也同樣這麼誤會了。因為導演和製作人中誤解「張力」意思的人也不少，說明起來又更混亂。

也因為這樣，當聲優被這麼指示時，幾乎所有人的反應都是放鬆張力，灌注在台詞之中的情緒和音量也全部降低。

這不叫收斂演技，而是根本就沒有演技可言了。結果，導演要的「平鋪直敘」效果，就變成了「死死板板照唸劇本唸」。

平鋪直敘和死板板照唸完全不同。收斂演技當然不是用百分之百的演技展現百分之百的情感，所謂收斂演技，反而指的是用百分之七十的演技蘊含百分之一百二十的情感。

情感——也就是張力沒有放鬆，甚至還要繃得更緊，收斂的只有包括音量在內的演技。只要這麼做，就不會變成死板板照唸台詞了。

所謂的**平鋪直敘，是穩定保持伴隨情感而來的張力**，之後還會詳細說明。

簡單來說，如果沒有保持穩定的張力，情感就會紊亂，形成情感過剩的演技，最糟糕的狀況還會過於浮誇，失去真實度，淪為表演者的自我滿足。

◆別直接傳遞導演「做出誇張的抑揚頓挫」的要求

「做出誇張的抑揚頓挫」，這也是配音現場常發生的誤解。

在配音現場，有些導演會對我說：「平光先生，這句台詞太單調了，請跟那位聲優說，抑揚頓挫要做得誇張一點。」

事實上，對我這種戲劇圈出身的音效指導來說，這樣的要求實在很棘手。

在配音現場，導演很少直接糾正聲優或對聲優下指示。導演的要求，通常由音效指導透過麥克風對聲優說明。當然，身為音效指導的我如果發現需要糾正的地方，也有權限自行對聲優提出。

一般而言，動畫導演的專業是在分鏡的部分，對聲優下演技指示時，憑的則是他自己的感覺。如果我把導演說的話一字不差轉達給聲優，往往不會得到導演想要的效果，而且反而溝通不良。所以，我們音效指導在聽了導演的指示後，會換個聲優聽得懂的說法來說明。

回到剛才舉的例子：「這句台詞太單調了，抑揚頓挫要做得誇張一點。」

「單調」的意思比較好懂，這個沒有問題。問題在於「誇張的抑揚頓挫」。

正如第二章第06單元中所說，**誇張的演技等於虛偽的演技**。所以，就算是導演的命令，我也無法要求聲優這麼做。當然，導演並非真的要求聲優做出虛偽的演技，就像純粹誤用了「張力」的意思一樣，導演只是不知道該怎麼表達與「單調」相反的意思。

◆ 「抑揚頓挫」不是像波浪一樣高低起伏就好

以演技來說，「抑揚頓挫」和「誇張」根本是不同種類的東西，日本人卻分不太清楚。

按照「抑揚頓挫」本來的解釋，應該是有壓抑、揚升、停頓、轉折的意思，這也是表演者必備的能力之一。只是，在台詞中做出的抑揚頓挫，必須是來自情感的展現，在一句話裡區分揚升與壓抑的部分，達到某種節奏感。但是，不

管怎麼做，都還是必須忠於台詞裡的情感。

若能成功達到真實的抑揚頓挫，將能展現生動有力的演技，只是一旦失敗，就成了演員自我陶醉的做作演技，一定要小心。此外，那些只懂得把一句話唸得像波浪般高低起伏的人，多半都會失敗。

我們常說那種人是在「唱台詞」，這在戲劇圈中是完全的貶意。也就是說，真正的抑揚頓挫和「唱台詞」絕對不同。最近太多人混淆了，我姑且用「好的抑揚頓挫」和「差的抑揚頓挫」來區分。「差的抑揚頓挫」就跟「誇張」一樣，在這裡視為扣分的表現。

◆導演要的，其實是「輕重強弱」

回到原本的話題，也就是說，如果我把導演指示的「抑揚頓挫要做得誇張一點」，直接原封不動告訴聲優，就等於要聲優「說得更虛偽一點，語氣更扭

捏，更做作一點」。當然，我不可能這麼說。倘若這是導演真正的意思也就算了，如果不是的話，只會造成導演想要的反效果，那事情就麻煩了。

那麼，「單調」的反義語到底是什麼呢？

這裡的意思其實是，**台詞要區分「輕重強弱」。區分輕重強弱就是「強調重要的台詞，不重要的台詞就不要強調」**。或許也可以說是「說出台詞時，把注意力放在重要的地方」。

「特別強調台詞中重要的點，不重要的地方就不要強調」，這是非常重要的關鍵。從結論來說，只要做得到，台詞聽起來就不會單調。這就是導演要求的「做出誇張、有抑揚頓挫的語氣」，其實導演只是搞錯詞彙的意思而已。在演技上，符合上述關鍵的演技絕對不會誇張，也不是差的抑揚頓挫，而是以區分輕重強弱的方式表達台詞。清楚區分輕重強弱，就是「好的抑揚頓挫」。

那麼，想強調台詞重要的部分，具體來說又該怎麼做呢？下面會繼續說明。

15

唸台詞的技巧

有必須強調的點，也有必須捨棄的部分

◆ 要把注意力放在想傳達的點上

現在請你發出聲音唸下面這句台詞：

「我們、今天、不想吃、中華丼那種東西。」

首先，只把注意力放在「我們」上，強調這個關鍵，其他部分則不要強調，捨棄不必強調的地方。話雖如此，其他詞彙也不能唸得含糊。

接著，只把注意力放在「今天」，試著只強調這個關鍵詞。

再來，只把注意力放在「不想吃」，試著只強調這個關鍵。

最後，只把注意力放在「中華丼那種東西」試試看。

如何？每一次都有不同的語氣吧。這樣就已經是「不單調」了。

◆「強調」不等於「大聲」

這裡提到的「把注意力放在關鍵處強調」的方法，並不是指「只有那個關鍵詞唸得特別大聲」。音量的急遽變化，聽起來做作不自然，只會嚇到觀眾及對戲的演員。還有，雖說要「捨棄不必強調的地方」，也不行唸得含混不清楚。

所以，重點在於**把注意力放在想強調的點**，如果這麼做的結果導致只有那個詞的音量自然變大，當然也是OK的。

只是，**有時把注意力放在想強調的點，也有可能是讓那個關鍵詞變小聲**。

或者只有那個關鍵處語速變快，只有那個關鍵處語氣緩慢……等等。

沒錯，「強調」的方式有很多種，不只限於「大聲」，這點千萬不要搞錯了。

也就是說，重點在於「注意力」，只要注意力有放在想強調的地方就可以了。這麼做能讓想強調的點展現微妙的不同，讓觀眾接收到。要能做到，重要的終究還是解讀能力。

◆ 要強調的點怎麼找？

根據這句台詞前後的劇情走向，判斷該強調哪個點。是「我們」？還是「今天」？還是「不想吃」？或者是「中華丼那種東西」？

不只自己的台詞，包括其他演員的台詞在內，只要掌握整個劇本的走向，就能毫不苦惱地做出正確判斷。

比方說，劇情講述的是一群每天都吃中華丼的人，因為某種原因，今天不能吃中華丼（算命的說吃了中華丼就會走霉運之類的……）。從劇情走向看來，充其量只是「今天」不能吃，那就應該把注意力放在「今天」來強調。

同樣，如果劇情講述的是得知菜單上各種餐點中，只有中華丼裡被下毒，那就應該把注意力放在「中華丼那種東西」來強調。當然，也有必須強調兩個以上地方的例子，甚至是整篇文章都要強調的例子。**這一切都是「如何解讀」的問題。**

請記住，只要正確解讀出重要的點，把注意力放在上面，在台詞中強調出來，這樣就能成功區分輕重強弱，不會流於單調。

覺得很困難嗎？不，很簡單。為什麼我這麼說呢？其實各位早在日常生活對話中就這麼做了，而且還做得很完美。說得極端一點，**所有日常生活對話都只強調自己想說的點。** 我想，世界上應該沒有人做不到才對。

◆練習吵架戲最能克服單調唸台詞

「妳到底討厭我哪裡？」

「你邁過的地方啦。」

「我哪裡邁過了？」

「洗完澡不穿衣服到處亂跑啊。」

「我最近又沒有這樣！」

「你前天不就那樣了。」

「前天我出差不在家耶。妳講話老是這樣隨便亂講。」

「我哪有隨便，你才比我更隨便呢。」

常見的夫妻吵架。吵架的時候，彼此都試圖用自己想講的話壓倒對方，非得強調某個點來攻擊對方，同時也不能口齒不清。所以，早在日常生活中，我們就經常說著快得像在繞口令，卻又清楚區分輕重強弱的話了。要是不這麼吵架，對話就會停滯，因為對方可能不知道你想說什麼。

一旦變成台詞，瞬間就說不好了，大部分的人都會把吵架的台詞唸成單調沒有變化的大吼大叫。

◆有必須強調的地方，也有必須捨棄的地方

可是，厲害的聲優們配起吵架的場景，不但能快得像在繞口令，同時又能好好強調重要的點，把想講的話確實傳達給對方。對方也會迅速反擊被強調的點，一樣繞口令般又快又能兼顧輕重強弱地回應。所以，**不管聲優說話的語速有多快，還是能冷靜地把想說的話傳達給對方**，觀眾也才能好好接收到內容，隨著情節感受喜怒哀樂。

就算口齒再清晰，繞口令說得再好，只要搞不清楚注意力該放在哪裡，也就是對劇本沒有解讀能力的人，演出來的成果乍看之下似乎很厲害，觀眾卻聽不懂他想強調什麼，結果只是白費工夫。

有必須強調的點，就等於有必須捨棄的地方，吵架戲更需要冷靜。

同時，吵架戲也是最能克服單調問題的練習。因此，吵架戲是我上課時的重要課程之一。

讀到這裡各位應該已經明白，光是一句台詞裡就已經包含了這麼多各式各

樣的要素：

不要「只靠一張嘴」，要用「心」。

不要只是死板照著稿子唸，要把注意力放在重要的點來強調。

台詞裡的情感改變時，聲音也要跟著改變，目的都是為了營造字裡行間的氣氛，打動對方的心。

不要用台詞說明狀況，找出兩個字的關鍵詞替代……等等。

我們在日常生活中說話時，輕易就能做到這些複雜的要素，人類真的是很厲害的生物。所以，思考台詞時不要想得太複雜，只要跟平常一樣就好。

唸台詞的時候，不是把各種要素條列出來，攤在一個平面上思考，重要的是要像日常生活中一樣，用立體的方式思考。因為我們不是活在二次元，而是活在三次元裡呀。

16 改掉「隨興調整語氣」的壞習慣

◆成長停滯的職業聲優應該要有的病識感

苦於成長停滯的職業聲優，大概可分成三個類型。

第一種，是明明擁有單純可貴的資質，可惜缺乏說服力或氣勢，又或缺乏自我表現的欲望。這類人只要拿出勇氣，培養自信心，多半都能獲得改善。

第二種，是聲音不足以成為商品的人。後面篇章會再詳述。

第三種，是擁有不錯的技巧，實力也還不錯，但卻養成了聲優特有壞毛病的人。具體來說，就是他們聲音有分量，也具備足以成為商品的聲音，卻有「**隨興調整台詞語氣」的壞毛病**。

其實第三類最麻煩，現在知名的職業聲優裡，有不少這樣的人。可是在配

音現場，我幾乎不會去糾正這樣的人。這是因為，就算有這壞毛病，他們的表現至少都還能打上七十分。不是不好，但麻煩的是，他們配出來的成果乍聽之下很厲害。此外，就算我覺得某人不行，其他導演覺得 OK 的狀況也很多。

不過，配音就是跟時間賽跑，以我來說，通常能有七十分就給過了。

所以，**有這種壞毛病的聲優本人往往難以察覺自己的問題，始終沒有病識感**。只有對自己有病識感的人，才會來我或其他人開的課程，放下職業聲優的自尊心，和初學者一起從頭學習。

◆ 只靠感覺隨興決定語氣，小心成為一流聲優仿冒品

所謂「隨興調整語氣」，和前面提到的「差的抑揚頓挫」又有微妙的差別。

「差的抑揚頓挫」語調過於誇張，很容易指出問題所在。相較之下，「隨興調整語氣」沒有那麼浮誇，不太容易察覺。打個比方來說，如果「差的抑揚

頓挫」是一眼就能看出的仿冒品，「隨興調整語氣」就是製作精良的高級仿冒品，很容易被忽略。可是，即使看起來再像真貨，終究還是仿冒品。

仿冒什麼呢？就是「忽視重要的點，只靠氣氛隨興決定輕重強弱」。

這種例子，大多在聲優本人感到配得很順暢的時候發生。所以，就算提出指示，當事人也抓不到重點。若不具體指出，他們就無法明白問題所在。

「請不要把注意力放在『中華丼』。現在這句台詞要強調的是開頭的『我們』，你這樣只是隨興決定輕重強弱而已，不要光靠氣氛就想撐起台詞。」

換句話說，如果只是因為缺乏解讀能力，搞錯該強調的重點，把問題指出來就能解決了。可是，**他們的問題不在解讀能力，而是只用氣氛隨興決定語氣的輕重強弱**。這樣的人會產生什麼情形呢？舉例來說──

「我們、今天、不想吃中華丼那種東西」。

「今天、中華丼那種東西、我們不想吃」。

「中華丼那種東西、我們今天不想吃」。

像這樣，**不管詞彙位置如何對調，他都不當一回事，每次都只強調開頭的詞彙**。文章在講什麼他也不在乎，只用自己配起來順暢的語氣套入台詞，享受自己說話的感覺而已。

換句話說，即使整句話的意思相同，「中華丼」這個詞彙換了位置後，強調的地方也該跟著改變才對。已經養成隨興調整語氣習慣的聲優，不是去強調文章中的重點，而只是用自己舒服的方式把句子唸出來而已。因此，和這樣的聲優對話難以成立，會讓對戲的角色感到困擾。他們自己心滿意足唸完了這個句子，絲毫沒有打動對方的心（但因為聲音真的很好，輕易就能騙過觀眾……），跟他們對戲的聲優只好勉強把對話接下去。

◆ 唯有認為自己表現比誰都差時，才會進步

不可思議的是……不，其實說來也很有道理，初學者絕對不會隨興調整語

氣。幸運的是，初學者還不懂這種技巧。此外，就我所知，一流聲優也不會這麼做。也就是說，停在二流程度不再進步的聲優，佔了這種類型的大部分。換言之，這是經驗豐富的聲優容易犯的毛病。

如果你也有這樣的狀況，要不要試著鼓起勇氣，把過去的功績先破壞一半？跟換魚缸的水一樣，不需要全部捨棄。把至今建立的資歷與優點留下一半，再注入一半新活水。和初學者一起不靠花俏技巧，學習只用「心」傳達的純粹演技吧。

借用我尊敬的知名演員的話，「我比誰演得都差」。唯有打從心底這麼認為時，這個演員（聲優）才有可能開始進步。

17 把情緒集中到下半身

放鬆與專注

◆ 「放鬆」與「專注」，哪個重要？

我們經常在正式開演前對演員說：「再放鬆一點！」相反地，也常斥責太懶散的演員：「再專注一點！」「專注」過了頭就會變成「緊繃」，「放鬆」過了頭就會變成「沒有紀律」。什麼時候該放鬆，什麼時候該專注？

答案是，無論聲優、演員或歌手，基本上，**只要是表演者，都得同時兼顧「放鬆（開放）」和「專注（集中）」**。不管你是站上舞台、站在鏡頭前或站在收音麥克風前，面對各種狀況都不能只求自我滿足，必須將表演內容傳達給聽眾及觀眾。想要做到這一點，靠的是同時兼備冷靜掌控的開放力（放鬆），和足以令自己投入角色，提高張力的專注力（集中力），兼顧客觀與主觀。

◆身體上半部「放鬆」，下半部「專注」

「同時」又是什麼意思呢？具體來說，就是上半身（胸腔、聲帶）處於「放鬆」、「客觀」、「開放」的狀態，下半身（腹部、丹田）處於「專注」、「主觀」、「緊張」的狀態。

用文字寫起來簡單，做起來可相當不容易，因此，需要訓練。以聲優為例，站在收音麥克風前，上半身呈現放鬆狀態，喉嚨要像一個前後相通的圓筒般開放，更容易掌控自己的聲音，腦袋也因為放鬆而冷靜，不會激動失控。

話雖如此，若說這時聲優處於張力鬆弛的狀態，那也是不對的。因為這時，腰部以下的下半身依然紮實灌注著情感，確實投入當下的情境：帶著悲傷情緒的下半身，帶著喜悅情緒的下半身，帶著憤怒情緒的下半身。**所有的情緒、情感都要往下放。同時，上半身則要處於「不多不少的放鬆狀態」。**

幾乎所有表演者都會在上半身醞釀情感，造成喉嚨卡住或過度用力的演技。尤其是憤怒、哭泣的場景，激動的情緒梗在胸口，整個上半身都在用力，

變得無法順利控制情緒，只是單純怒吼或喊叫。這樣的演技一點都不從容，是狗急跳牆的演技。就算解讀能力再高，一旦喉嚨卡住，唸出的台詞只會讓人聽了不舒服。尤其是女性聲音偏高，喉嚨一卡，聲音就變得尖銳刺耳，完全無法展現細微的情感。喜悅的情感也一樣，情緒都集中在上半身時，喉嚨發出太過高亢的聲音，聽起來反而像在哭。

相較之下，只用下半身感受幾乎要爆發的情感，上半身的聲帶仍保持在輕鬆舒適的狀態時，就能發出連自己也意想不到的美妙聲音。

◆ 甄選會失敗的原因多是「只用上半身演戲」

對用力過頭的人，我建議將情感移動到下半身，上半身保持放鬆狀態。對張力太低的人而言，則是要把注意力放在下半身，這樣就能成功營造氛圍。

那些廣受讚譽的名演員前輩們常說：「不要用胸部聽台詞，要用肚臍聽。」

一切演技都在下半身進行，只要下半身演技誠實，演出來的效果就不會虛假。

光是這樣就 OK 了。

就這層意義來說，下半身是「實」，上半身是「虛」，如果自我懷疑不夠

真實也沒關係，因為你已經同時兼備「虛與實」了。最重要的，是希望大家可

以演得更輕鬆。大家往往都努力過頭了，太用力了，必須要從容不迫才會游刃

有餘。

有些人排練的時候勉強過關，但在甄選會或正式上台時卻慘敗，這多半是

用上半身在演戲的人，也就是把「實」放在上半身，「虛」放在下半身，上半

身誠實，下半身虛偽。

演戲時下半身懶懶散散不當一回事，上半身卻過度執著，全力以赴，這樣

的聲優和演員太多了。

要相反才對！上半身抱著遊玩的心情放鬆沒關係，下半身可不能這樣。下

半身要專注，要緊張，請將張力都集中在下半身。

◆把情感往下半身帶的三步驟

展現演技有各種方法，以下介紹一個把情感往下半身帶的簡單方法。這個方法不是我想出來的，是國外知名演員培訓班的教學方法。

第 1 步／喚醒過去的情感

把房間燈光調暗，製造容易專注的環境。

接著，在放鬆的狀態下，輕輕閉上眼睛，慢慢回想過去這一生中最悲傷的事。盡可能不要想最近的事，請喚醒過去（至少三年以前）的情感。這是因為，如果喚醒的回憶太接近現在，細節還太鮮明，容易造成情感混亂，不適合用來做客觀控制情感的訓練。

所以，**請盡可能喚醒多年以前的悲傷回憶**。此外，**不要只是籠統地想起，想出愈多細節愈好**。當時的地點、時間、風景。和誰在一起，穿什麼衣服，看到什麼，聽見什麼，說了哪些話……請盡量具體而微地回想。不必心急，慢慢

來就好。

在這一點一滴回想的過程中，請去感受悲傷情緒的浮現。那種情緒是從身體哪個部位湧上的呢？

我想，你應該會覺得胸口很難受。咳出來也沒關係。或許喉嚨會哽咽，發出嗚咽。想哭的話就哭出來，想大叫就大叫也沒關係。這時候還不用試圖去控制情感。

第一步最重要的，是去**感受這份情感從哪裡來，累積在哪裡**。我想，多數人的情感這時應該都累積在從胸部到喉嚨的上半身才對。

第2步／把情感往下半身帶

到這裡，才開始練習控制情感。

首先，慢慢把累積的情感往下帶。從胸部到肚臍，再到腰部……**以腰部為上限，繼續把悲傷的情感往雙腿帶**。讓悲傷的情緒往下流到雙腳拇趾尖。一開始或許很難。

感受的方式大概是這樣，先把注意力放在腰部兩側，感覺這兩個地方慢慢熱起來（不過，每個人把情感往下帶的方式都不同，或許也有人不是這樣）。

如何確認上半身產生的悲傷情感已經轉移到下半身了呢？這時，可以看喉嚨解放的程度來判斷。此外，感情往下帶之前情緒比較激昂，帶到下半身，會產生一種冷靜的感覺，甚至有人會擔心情緒是不是冷卻了。如果真的已經冷卻，就表示情緒已經從趾尖「放電」流失了。這時情感可能已經消失。

只要情感還留在腰部以下的下半身沒有冷卻，接下來請試著將「活生生的情感」精製成「能拿來應用在演技上的情感」。就像鑽石的原石不能直接當商品販售，得先經過打磨才會成為商品。換句話說，當情感還在上半身時，發出的聲音會是粗糙未加修飾的，讓人聽起來吃力不舒服。可是，當情感帶到下半身後，喉嚨獲得解放，發出的聲音經過精鍊，這才是對得起聽眾和觀眾的聲音。

第 3 步／試著放鬆上半身唱歌

那麼，順利把情感往下半身帶之後，請試著起身走幾步路。想必這時你已

經能做到以前辦不到的「沉浸在悲傷情緒中走路」。這時，試著哼幾句歌吧，什麼歌都可以，前面提到的演員培訓班是用生日快樂歌來練習。

一邊把悲傷的情緒維持在下半身，一邊用放鬆的喉嚨唱出悲傷的生日快樂歌。這時最重要的一點，就是保留原本眾所皆知的歌詞，但不能用原本的旋律，必須自創完全不同的旋律來唱。與原本的旋律對抗，就能訓練自己做出和別人不同的表現方式。

好不容易已經在全白的畫布上塗好悲傷的底色，要是構圖和筆觸都跟別人一樣，豈不是太無趣。請用各自創作的旋律唱同樣的歌詞，展現屬於自己的悲傷情感。

這說來簡單，做起來相當不容易，畢竟是家喻戶曉的歌曲，一下就會被原本的旋律拉走了。可是，請一定要試著與之抗衡。聽在不知情的人耳中，還以為哪來的走音軍團呢，不過，這樣就對了。

請用同樣的方法，嘗試練習各式各樣的情感。

- 從過去的真實記憶中，喚醒「憤怒」的情感。
- 從過去的真實記憶中，喚醒「喜悅」的情感。
- 從過去的真實記憶中，喚醒「幸福」的情感。

每一次都練習把情感從上半身往下半身帶，解放喉嚨，慢慢走幾步路，然後唱歌。每天睡前練習一種情感，五分鐘也好，請務必試試看。

不知不覺之中，你會發現情感控制得愈來愈順利。到最後，不用喚醒過去的記憶，瞬間就能把各種情感帶到下半身。請以這個為終極目標。換句話說，要去找出自己的身體用哪個部分感受情感，如何運用注意力把情感往下帶的機制。

每個人的感受方法和引導情感的方法都不太一樣。因此，這裡也無法再做更詳細的教學，請各自找出那個方法吧。

此外，有些人即使馬上可以精製出悲傷的情感，卻拿憤怒的情感沒轍，費盡工夫也無法湧現憤怒的情感。相反地，也有人馬上就能精製憤怒的情感，但

輪到喜悅的情感時卻得花上許多時間。每個人面對不同種類情感時的狀況都有所差異。這也是理所當然的事。另一方面，從這個過程中也能察覺自己的性格和缺點，建議大家還是先實踐看看。

借用前輩那句「用肚臍聽台詞」的話來說，能做到用下半身去聽對方的台詞時，就沒必要刻意把情感從上半身往下半身帶了。

最好可以**從日常生活訓練自己用腰部以下的下半身感受情感的溫度，上半身（腦袋）則保持冷靜，喉嚨保持放鬆狀態。**

18

掌握聲音的距離感

說話要瞄準對方

◆「聲音的距離感」未必等於實際距離

判斷演技素質的指標之一，就是看聲音的距離感是否正確。

掌握正確距離感的表演者演技真實，沒有距離感的表演者則不夠真實。因此，距離感的有無，對表演者來說是相當重要的元素。以表演者來說，缺少距離感的人有著致命的缺陷。

能否掌握距離感與天分資質有關，很難透過教學傳授。不過，只要當事人在對自己缺乏天分有所自覺，某種程度還是可以修正。這是因為，幾乎每個人在實際生活中都懂得如何保持距離感。實際生活中沒有距離感的人……應該會被認為是怪人吧（笑）。

追根究底，聲音的距離感又是什麼？

舉個單純的例子，若演技中沒有距離感，對手演員明明站在很遠的地方，卻用喃喃自語的音量和對方說話。又或者，對方明明近在眼前，卻扯開大嗓門……不過，這是相當基礎的問題，只要糾正馬上就能修改，也沒有什麼人會搞錯。

問題是「距離感的定義」。以剛才的例子來說，大家是不是都以為聲音的距離感就是「與對手演員的距離及聲音大小要成比例」？

這是根本上的錯誤。**台詞聲量的大小，不用和距離成比例**。

當然還是要看狀況。山崖上與山崖下的對話，音量不大對方就聽不到；跟枕邊人說話的場景，一般來說小小聲就可以。可是，就算是山崖上與山崖下的場景，當雙方是敵對陣營時，小聲說話避免被察覺才是正確的表現。同樣，即使是與枕邊人的對話，正在吵架時也會大吼大叫。

所以，**判斷演員有沒有距離感的依據並非音量的大小，而在於「有沒有正衝著說話的對象」**。

◆回想日常吵架，要衝著對方說話

衝著對方說話，這在日常生活中本來應該是理所當然做得到的事。然而，一旦搬到演技上，很多演員卻做不到了，著實令人吃驚。

請試著回想日常中的爭吵——情侶吵架或朋友吵架都可以，當罵到激動的時候，對方揪住你的領子，指著你的眼睛叫囂。即使彼此距離靠得這麼近，音量卻十分驚人。不用說，這時的音量和距離早就超越了等比例。此時的你可能表現出膽怯、悲哀或被激怒的情緒，這都是因為對方的話語正衝著你來的關係。

如果，同樣的場景換成演戲，很多人就無法做到「正衝著對方叫罵」。大部分的人聲音分散了，這樣根本不像在罵眼前的吵架對象，反倒像在罵旁邊的人。而被罵的人一點也不會感到害怕、悲哀或憤怒。換句話說，**和不懂距離感的演員對戲時，心情一點也沒有被打動。**

明明沒被打動，卻又非得說出下面的台詞不可，對戲演員也真倒楣。不懂距離感就是會給對戲演員帶來這樣的困擾，一定要改正才行。

尤其很多女性演員，沒有距離感的台詞聽起來往往歇斯底里，尖銳刺耳到不知道在說什麼。結果只讓人覺得吵，一點也不恐怖，甚至什麼感覺都沒有。

不管是重要的台詞還是無關緊要的台詞，有些人通通盡全力大喊大叫，更讓人搞不清劇情內容了。

所謂「衝著對方」，可以想成瞄準對方肩膀，直直撞上去的感覺。簡單來說，就是衝撞對方的肩膀。同時，把注意力放在對方想表達的部分，不要搞錯該強調與該捨棄的東西。

問題是，聲優裡不懂拿捏距離感的人很多，其中尤以男性聲優特別多。女性聲優多半只在吵架戲或需要大聲叫囂時拿捏不好距離感，普通對話反而沒太大問題。相較之下，男性聲優連普通對話的距離感都亂七八糟的人很多，其中甚至不乏被稱讚聲音好的「美聲」聲優。

總體來說，這類人多半對自己的聲音抱有自戀情結，陶醉在自己的美聲裡，配音時隨興調整語氣。

別說「衝著對方」說話了，他們常常說完自己的台詞就自我滿足，所以和

對戲角色沒有互動。不能因為是動畫配音就把其他角色當空氣吧，這種類型的

聲優演技粗糙隨便，只有聲音還不錯，演技令人不敢恭維。

　　請時常提醒自己，無論任何台詞都要正確拿捏距離感，衝著對方說話，做

出打動對方的演技。

第 **4** 章

參加甄選

甄選會每一個關卡
要做的準備與實踐

19

第一關

爭取參加甄選會的名額

◆甄選的兩種方式：預錄樣本與實際配音

聲優如果想宣傳自己，除了參加甄選會之外，幾乎可說沒有其他方法了。

甄選會分成兩種。一種是聲優將聲音錄製成 CD 寄給製作方工作人員聽，憑 CD 中的聲音決定角色，這叫錄音帶甄選會。一種是聲優本人前往錄音室，站在收音麥克風前實際配音給工作人員聽，這叫錄音室甄選會。

最近的趨勢是，先舉辦一次錄音帶甄選會。

首先，製作方的選角負責人會將甄選會的資訊（包括作品名稱、角色名稱、角色性格、需要的音質、劇本裡一部分的台詞等）傳真或寄給各聲優及演員的經紀公司。接著，各家經紀公司經紀人從旗下藝人中篩選適合這個角色的藝人，

在公司內錄製參加甄選會的 CD（內容是收到的劇本台詞），再將這份 CD 郵寄給製作公司。

這時，有些製作公司也會直接指名某經紀公司的某聲優，請他寄 CD 來參加甄選會。

某種意義來說，就像是導演、選角負責人、製作人或像我這種音效指導的推薦名額。話雖如此，一人頂多只能推薦一到兩位聲優，推薦名額也不代表一定能通過之後的甄選。真要說的話，比其他人有優勢的地方頂多只有寄去的 CD 一定會被聽見。

最近，舉行甄選會時，經常會事先分配好各經紀公司的報名人數。這是因為以前有些經紀公司打著人海戰術的主意，一口氣寄上大量 CD 來報名甄選。

為了預防這種狀況，只好事先限制報名人數。這麼一來，**在將 CD 寄給製作公司之前，經紀公司必須先舉行一輪內部甄選會才行。**

就像這樣，經紀公司內部篩選過後寄來的 CD，才會被我們製作方的工作人員聽見。

雖然有時也會當場就做出決定，多數狀況還是會請 CD 甄選會中脫穎而出的聲優們改天再到錄音室，站在麥克風前唸一次台詞。也就是再舉行一次錄音室甄選會。

以機率來說，原本應該到錄音室參加某個動畫角色甄選會的聲優，如果因為工作或其他因素不能來參加甄選，又因為太忙，連錄音帶甄選會用的 CD 都沒時間準備，只能提供「既有的聲音樣本」，這樣的人幾乎不可能錄取。

畢竟在具體決定角色的甄選會中，其他到錄音室角逐的聲優們已經實際唸過角色的台詞，如果工作人員之後再收到跟角色完全無關的聲音樣本，肯定聽在耳中也沒有感覺。

無論多有名的聲優都不可能這樣就錄取。

不過，在錄音帶甄選階段有交出 CD，但錄音室甄選時不克到場的人，仍有機會拿下角色。前提是，前往錄音室參加甄選的所有人都不符合角色該有的形象。再加上只參加錄音帶甄選的人，可以反覆重錄好幾次，交出來的一定是最佳狀態的 CD，比在錄音室一次收錄的成果好也是有可能的事。

◆聲優職涯擺脫不了甄選會

如前所述，製作公司以傳真或電郵通知經紀公司的甄選會資訊，不會出現在書本或網路上，沒有加入經紀公司的人自然無從得知。

不過，要加入聲優經紀公司也不是一件容易的事。首先，得參加經紀公司的甄選會，通過之後成為練習生，接受公司內部訓練。每隔一年參加一次升級甄選會，及格才能正式成為公司旗下聲優。對聲優來說，**甄選會是無法繞過的路，除非每一次都能獲得製作公司指名，否則一輩子都避開不了甄選會。**

換作演員，即使沒加入經紀公司，還是有其他宣傳自己的方法。像是跟志同道合的夥伴自行舉行舞台劇公演等，沒有工作的時候還是有地方自我宣傳，也能主動請演藝圈相關人士來觀賞。相較之下，聲優主要以聲音演出，以現狀來說，很難找到自我宣傳的機會。所以，只有不斷參加甄選會一途了。

總之，請大量參加甄選會。錄音室甄選會只有一次的表現機會，和可以反覆重錄的錄音帶甄選會不同。接下來，我將針對錄音室甄選會給予建議。

20 拿到甄選腳本後該做的事

第二關

◆ **能參加甄選就很厲害了！要對自己有信心**

目前，各家製作公司都盡可能舉辦人數合理的甄選會，能被請來參加錄音室甄選的，不是各經紀公司嚴格篩選的聲優，就是製作方工作人員推薦的聲優，競爭一個角色的上限頂多二十人。

所以，光是能參加甄選就很厲害了，請對自己有信心。既然能參加錄音室甄選，一定是你具備了**某種符合角色形象的特質**。

那麼，就從你拿到甄選腳本開始說吧。

大部分的甄選腳本，可能只是兩、三頁的影印紙，上面有從配音劇本上節錄的台詞。除此之外，也會提供關於角色最低限度的資訊。例如角色的年齡、

性別、個性、背景，有時還會附上一張角色設計稿。

如果是有漫畫原著的作品，可以事先去書店買來看，了解這個角色及這部動畫的世界觀，增加一點詳細資訊。資訊愈多愈好是沒錯，但要注意的是，有時查得太詳細，反而容易落入既定形象的窠臼，表演起來顯得老套。尤其是漫畫單行本看多了，會讓想像力受限於畫面，事前的研究適可而止就好。

如果是原創動畫，那就沒有原作可參考，在甄選會的階段可說什麼資訊都沒有。這樣也有麻煩，各位或許會感到束手無策，只能自行發揮想像力。

◆思考為何節錄的是這段台詞

首先，不要管自己的角色台詞，先熟讀拿到的腳本。重點在於，為什麼節錄這段台詞當作甄選的內容？

節錄這段台詞的意義何在？換句話說，以導演為首的工作人員，想透過這

段台詞知道聲優哪部分的特質？這點相當重要。

舉例來說，由我擔任音效指導的動畫《遊戲王：怪獸之決鬥》（遊☆戲☆王デュエルモンスターズ），在舉行聲優甄選時，一定會準備戰鬥場景和日常場景兩個版本的腳本。

這麼做的目的，並非想知道聲優擅不擅長配戰鬥場景，而是想知道他們的音量如何，能否發出夠大的聲音。

這部動畫有許多超過十分鐘的戰鬥戲，大聲喊叫是無可避免的事。因此，需要選出聲量夠大，不會配到一半失聲的聲優。

除了戰鬥場景，如果看到甄選腳本裡有「哭喊場景」、「怒吼場景」或「變身場景」等，就該知道這是在測驗你的聲量是否夠大，即使大喊大叫，聲音聽起來也不會尖銳刺耳。

其次，是日常場景中的演技。基本上，製作方會選擇能看出角色性格，喜怒哀樂都很確定的場景。

這時，你要從拿到的腳本中讀取角色的性格：是敷衍了事，還是喜歡裝傻，

愛講話挖苦人，或是性格軟弱……等等。配合角色的性格思考每一句台詞該如何表現，隱約有個概念就可以了。摸清角色性格後，任何台詞都要按照這個形象去配。

比方說，這個角色愛裝傻，那就每一句都用裝傻的語氣練習。如果是熱血型的角色，就每一句都用熱血的語氣練習。

剛開始統一用一個形象練習就好，不要嘗試演出多種樣貌，只要單純配合這個角色的性格去練習。因為**用來甄選的台詞，通常是最能突顯角色性格的場景，重要的是營造出那個氛圍。**

絕對要避免的錯誤，是為這個角色創造一個新的聲音。無論如何都要用自己原本的自然噪音，配合角色的性格練習，請避免一開始就裝出不屬於自己的聲音。雖說只要聽不出是裝的也沒關係，基本上，還是建議剛開始練習時，使用自己的自然噪音，頂多注意一下角色的年齡就可以了。

總之，第一步是找出使用這個場景（這段台詞）甄選的意義。一旦釐清了工作人員的意圖，就不要偏離這個方向。

◆解讀台詞下流動的情感，用兩個字來表示

接著，就輪到前面提過的「兩個字的詞彙」出場了。

腳本裡的這場戲，用兩個字來形容的話，是一場什麼樣的戲呢？自己扮演的角色正在或打算做什麼呢？說服、哀求、絕望、激勵、挑釁、感謝……？

請找出「自己正在向對方╳╳」的「╳╳」。找出這兩個字之後，請配合角色性格，用只思考這兩個字的情感來練習台詞，不用受限於每句話的「講話方式」。

因為愈練習每句話的「講話方式」，只會讓演技愈瑣碎，最後變成沒有重心的二流演技。

可悲的是，目前來參加錄音室甄選的人裡，這種二流演技壓倒性的多。前面也提過，那是在家做準備時就搞錯練習內容了。

裝出新的聲音或只在自己台詞的部分變花招，都會讓事情變得太複雜。反過來說，練習時愈單純簡單愈好。

◆ 一個地方就夠了，加入你的獨特表現！

搞懂腳本的意圖，配合角色性格氛圍，用兩個字的詞彙思考腳本中的情感與狀況，盡可能用自己的自然嗓音練習。基本上這樣就能做得很好了，肯定能擠入前十名。

可是，**甄選會最終只能選出一個人。想在打入決賽的成員中脫穎而出，最重要的就是避免「老套」**。話雖如此，這可不是叫你標新立異。

只要在甄選用的腳本裡找一個地方表現獨特就夠了，應該說，太多只會造成反效果。找一個地方，加入和其他人完全不同，專屬於你的獨特表現手法。絕對不是要你標新立異。

還有，千萬不能犯的錯誤是「虛偽的演技」。只要符合「表演內容的真實」的範圍，要多獨創都沒問題。具體來說，重點是**找出幾乎所有人都會用相同方式表現的地方，只要在這個地方求變化就好**。

可惜的是，我沒辦法告訴你那是什麼地方。唯獨此處只能靠自己的天賦資

質決定。要是選錯地方或用錯表現方式，說不定會毀了好不容易得到的機會。

即使如此，我還是建議大家勇於挑戰。畢竟不成為第一就拿不到角色，只能鼓起勇氣試試看了。

熟讀腳本，自己最中意的台詞或創意源源湧現的地方，就是最能展現自己特色的地方。

◆脫穎而出的訣竅——在心境轉變之處大膽做變化

給各位一個提示，最有可能突破重圍的地方，就是「聲音出現變化」的地方。前面也說過很多次，聲優必須在角色心境產生變化的時候，做出聲音上的變化。

換句話說，角色心境產生變化的台詞，就是需要特別注意的地方。重新看一次那段台詞，配合角色當下的心境，不要草草帶過，用心呈現聲音的變化。

角色現在是驚嚇，還是喜悅，是心跳加速，還是怒從心生……？不要只做出微妙變化，試著大膽呈現吧！只是，**此時嚴禁只靠一張嘴做出聲音的變化**，虛偽的演技一下就會被看穿。用「心」感受，把你的身體當成擴大機，放大角色的心情，配合心情改變聲音。這時必須注意的是，再怎麼改變聲音，也不能改變角色的個性。

◆避免受限於腳本分鏡或漫畫分鏡

甄選腳本不一定是節錄劇本，也常直接給原著漫畫的放大影印。這時請注意，如果拿到的是圖像，**幾乎所有聲優都會犯「過度拘泥於圖像」的錯誤**。

簡單來說，遇到原著漫畫分鏡中較大格的圖像，或文字級數放大的台詞，演技就會誇大，聲音也會變大。遇到分鏡細碎，格子較小的圖像，演技也變得小家子氣。看到圖像中人物表情嚴肅，就不自覺地以嚴肅的語氣配音，看到圖

像中人物長得一副流氓樣，就用流氓的語氣說話……演技完全被分鏡大小或文字級數牽著走。此外，還有不少人會配合畫面改變聲音。

按照原著作者畫在紙上的圖像演戲，這不就成了看圖說故事嗎？前面我已經強調過無數次，字裡行間沒有氣氛流動的演技，無法表現出真實感。

先不說別的，首先，二次元的分鏡轉換速度就太快，三次元的心境根本跟不上。那充其量只是漫畫的分鏡，只能說是漫畫家在紙上追求的寫實主義罷了。

所以，漫畫改編成動畫的時候，導演會再另外畫出腳本分鏡，追求動畫中的寫實主義。

舉例來說，在漫畫之中，可能只靠兩格呈現主角表情的變化。上一格還在笑，下一格瞬間就變成哭泣的表情。要是改編成動畫，笑臉之後會先拉到眼部特寫，然後是嘴巴的特寫，以慢動作的方式呈現從笑臉轉變為哭臉的變化。

在這裡不是要討論哪一種表現方式才正確。因為每一位創作者都會選擇在各自的媒體上能夠成立的寫實主義。

所以，這裡的問題是，聲優的甄選腳本稿。

如果拿到的已經是脫離漫畫原著，改成動畫劇本後，再從中節錄的台詞，角色的心境也已經重新由動畫編劇潤色過，和動畫的情感相通，問題比較小。

麻煩的是動畫劇本尚未完成，直接拿漫畫原著放大影印的甄選腳本。

可惜的是，大部分聲優都忘了為字裡行間補上情感，以剛才舉的例子來說，大笑之後瞬間做出情緒完全銜接不上的大哭，淪為浮誇做作的虛偽演技。

因此，要是拿到這樣的圖像腳本，請一定要先在甄選會前，**準確解讀紙面腳本練習**，這也是一個方法。當你不受圖像拘束的時候，一定會有新的發現。

◆別忽視劇本中只有台詞，沒有畫面的部分

省略的情感與字裡行間的氣氛。把台詞另外謄寫在紙上，製作一份不含圖像的腳本練習，這也是一個方法。當你不受圖像拘束的時候，一定會有新的發現。

說得極端一點，只要對自己的演技有自信，即使圖像裡畫的是吶喊的人物，你也能做出「或許這裡該輕聲細語」的判斷。即使圖像裡是一張哭臉，你也會

勇於嘗試用開朗的語調說出這裡的台詞。這些判斷，取決於你的解讀能力、想像力和個人特色。當然，要是完全誤會作品的意思，那就沒戲唱了。不管怎麼說，只要你的演技真實，心情和作品是相連的就行了。

此外，沒有圖像的分鏡格（沒有圖像，只有台詞的鏡頭）也是需要特別注意的地方。因為沒有圖像＝看不到人物表情，要怎麼表現都行。幾乎所有聲優都有忽略這種鏡頭的傾向，其實，**這種鏡頭的台詞才是展現特色的好機會**。

想在眾人之中脫穎而出的祕訣，就是**一方面不偏離正道，一方面不流於老套，以及找出屬於自己的獨特手法**。

接下來，要跟各位談談到錄音室時必須注意的事。

21 進到錄音室裡需要注意的事

第三關

◆自我介紹的聲音和唸台詞的聲音差太多會扣分

要人參加甄選不緊張是不可能的事。

新人也好，老鳥也好，緊張都是一定會的。相反地，雖然也有演員會說「我一點也不緊張」，我倒認為這些「一點都不緊張的演員神經大條、臉皮厚，演技大概好不到哪裡去。

身為表演者，當然是愈纖細敏感愈好。所以，緊張沒關係。心頭小鹿亂撞，有點興奮、有點期待的程度最剛好。

那麼，進入錄音室後，叫到你的名字了。你懷著這種有點緊張的心情走進錄音包廂，站在收音麥克風前說出自己的名字和隸屬哪間經紀公司，以及要角

逐的是哪個角色。之後才開始收錄甄選用的台詞。

這時必須注意的是，有些人一開始自我介紹用的聲音，和開始唸台詞後的聲音相差太多。這樣會帶來不太好的效果。

簡單來說，我們製作方想知道的是：**這位聲優用自然嗓音，在不勉強製造音色的情況下演出的聲音是否符合角色形象。**

一聽就知道是勉強塑造出來的聲音，不可能及格。如果你覺得自己塑造的聲音才符合角色形象，無論如何都想用的話，只能建議你在自我介紹時就要用類似的聲音說話。

自我介紹時用普通的聲音說話，唸起台詞卻忽然變成所謂「卡通音」的人，老實說我聽了很不舒服。

換句話說，不要讓聽的人耳朵忽然嚇一跳。就算塑造出的聲音再可愛，也贏不過天生有可愛娃娃音的聲優。既然如此，不如相信自己與生俱來的聲音，好好鍛鍊自己的聲音吧。

最重要的是，**用不勉強自己的聲音一決勝負**。

◆不用著急，進入角色心境後再開口

接著是開始錄製甄選台詞時的注意事項。

有人一自我介紹完馬上就開始唸起台詞，這樣可不行。完全不必這麼心急，請先好好地進入角色身處的狀況，揣摩好角色的心情再開口。**打造角色身處狀況的氛圍，是站到麥克風前必須做的第一件事。**

沉默也無妨。因為氛圍一定會透過麥克風傳遞給另一端的工作人員。無論是沉重、緊張，還是雀躍……請把氣氛營造出來。甄選會多半沒有時間限制，可以慢慢來。

之後，就是把情感往下半身帶。上半身——特別是喉嚨保持輕鬆開放的狀態，再開口說話。思考你的台詞能為對方帶來什麼樣的心情……想著符合腳本情境的「那兩個字」來唸台詞。

如果是「說服」的場景，就要讓你的台詞打從內心說服對方。

如果是「激勵」的場景，就要讓你的台詞打從內心激勵對方……以此類推。

這裡說的「對方」，想成是另一頭的工作人員也沒關係。錄音室甄選沒有對戲的演員，台詞等於是說給工作人員聽的，要能讓工作人員感覺自己打從內心被激勵、療癒、說服或挑釁……工作人員也會抱著演對手戲的心情站在那裡聽你的聲音。

所以，能讓工作人員產生「我正在跟這個人對戲」心情的人，無論最後是否中選，至少這出色的表現一定會抓住我們的耳朵。

◆情緒 MAX，演技八〇％！

在此提醒一個特別需要注意的重點。我的學生或後輩裡也有人會犯這個錯誤。在錄音室裡拚了命表演，用力過頭，演技也給人緊繃到極限的感覺，這樣的人其實很多。**殊不知，「從容」才是最重要的事。**

當事人或許認為自己已經沒有從容的餘地了，可是，只要不被我們工作人

員看穿就好。無論聲量或演技模式的多寡，請表現出「我還游刃有餘」的感覺。

說過好幾次了，即使情緒已經高漲到一〇〇％，也要把演技收斂成八〇％，如此就能讓對方覺得你還游刃有餘。

別的不說，一個會把自己逼到極限的演員，工作人員也不敢用，尤其主角等級的角色更是如此。連甄選會上一分鐘的戲都緊繃到極點的話，正式錄音時要怎麼撐上三十分鐘？

尤其是戰鬥場景或哭叫戲、吵架戲，特別容易暴露自己不夠從容的狀態。

要是一開始就用力過度，等到重頭戲來的時候已經氣喘吁吁，無法以完美狀態收錄到最後，勢必將造成虎頭蛇尾的下場。

即使是甄選會上的短短台詞，**該放手的地方就輕輕放手，只抓準重點部位加重聲音的力道就好**。自己練習控制，目標是騙過工作人員，讓我們以為「這孩子還能發出更渾厚的聲音，也還能做出更多變化」。

為此，將情感帶往下半身，上半身保持輕鬆，令喉嚨呈開放狀態，習慣這種聲音聽起來不至於用力過度的方法就很重要了。

◆「請你試著——看看」，被下指令就很有希望了！

再來也很重要的，是接受指導時的應變能力。

就算我再欣賞你的演技，也不代表一定符合導演、製作人或原著作者的喜好。在錄音室甄選時，遇到製作方提出指導（例如希望你修正或加強、減弱等要求，而不是指出問題）時，肯定就是有希望了。

如果已經是正式錄音的工作現場，製作方當然會指出聲優的問題。可是，在甄選的場合，沒有人會刻意去指出聲優的問題。這是因為，有問題的人只要刷掉就好，沒必要浪費時間去做這些事。因此，在錄音室甄選的階段，如果**製作方對你提出某些指導或要求，那一定都是有意義的。**

- 聲音的感覺可否再年輕一點（或蒼老一點）。
- 可以再大聲一點試看嗎？
- 演技再收斂一點（或外放一點）。

- 換一個角色的台詞試試看。

- 不要用塑造出來的聲音，用天生的聲音。

- 換個對台詞的詮釋方式。

- 情緒更憤怒些、再哭得更大聲、抗議對方的語氣再加強……等等。

若製作方也對你說了類似的話，就表示想多給你一次機會。這時請努力主動出擊吧。我們一定是被你某種特質吸引，才會想再多聽一次。此時，請毫不留戀地拋棄第一次錄音時的演技，按照製作方的指導方向重來一次。

◆比起技巧，製作方更注重的是應變彈性

沒必要演出高明的技巧，我們製作方想知道的，是你面對指導時的應變能力，換句話說，有沒有能正確理解指示的腦袋和隨機應變的演技。因此，獲得

第二次挑戰的機會時，只要確實做出和第一次完全不同的表現就對了。就算第一次的技巧絕對比較高明，問題在於「你有沒有改變演技的能力」。

難得擁有很好的資質，如果只會用一種風格演出──只懂得用第一次錄音時的演技，變化不出其他風格──這樣的演員往後在工作現場，對工作人員的指示將毫無應變能力，對製作方來說也是很大的風險。

反過來說，若演員在面對指導時具備應變能力，就算演技上有些小缺點，只要本身資質仍有一定魅力，之後還是能透過各種指導提升演技，在甄選會中選的，很多都是這樣的人。

所以，重點在於有沒有「彈性」。不只甄選會，對一位職業演員（聲優）來說，彈性是很重要的特質。即使自己的演技被否定被挑剔，也不會堅持一定要用自己的方式，專業人士必須具備「總之先按照指示修正」的能力。

說得極端一點，就算內心懷疑工作人員的水準也沒關係。「不管對方提出什麼指示都可以配合，但我還是喜歡自己的演技」，這麼想也無所謂。

遇到審美品味和自己不同的工作人員，無論被挑剔什麼毛病都能配合修

改，但在配音的第一次彩排時，仍用自己有自信的演技上場，這樣的聲優才稱得上是專業人士。

甄選會也一樣。第一次請先鼓起勇氣，不畏失敗地展現自己想展現的演技。

這時如果沒有忠於自己，之後一定會後悔。

展現所有自己想展現的演技，突顯自己的特色，之後無論製作方提出任何指導，都要毫不留戀地拋棄原本的演技，按照對方說的去做。當然，無論如何都得是誠實不虛偽的演技。

◆ 用天生的聲音去試，表現好一定會有下一次

錄音室甄選很重要的一件事，就是不後悔自己的演技。

為此，前面也強調過很多次了，一定要盡可能用自己的聲音（當然，還得要是可用的聲音）。用自己的聲音，盡可能配合甄選角色的形象發聲，只要做

到這種程度就可以了。費盡工夫塑造出來的聲音，在甄選會上幾乎沒有好處，與其用各種技巧雕琢聲音，不如好好解讀腳本和角色身處的狀況。現在它不是動畫或漫畫，**請想像自己正在挑戰的是電影或舞台劇的甄選會**，不只是二次元，因為活生生的你開口說話的那一刻，就已經是有血有肉的三次元了。

請相信，只要這時表現得好，一定會有所收穫。

不要一味追求花俏的技巧，只要展現真實而精彩的演技，就算你的聲音和這次角色形象不符、沒有中選，工作人員也會想在其他地方用你。根據我過去的經驗，這是常有的事。

「現在這位聲優的聲音非常棒耶，雖然不符合主角的形象，不覺得很適合第十集才出場的那個角色嗎？」「這位聲優不太適合女主角，可是扮演後半段出現的競爭對手一定很不錯。」諸如此類。說真的，這樣的案例太多了。幾個月後，你的經紀公司甚至有可能接到指定你參加某甄選會的聯絡。

當然，經紀公司和你本人可能會很驚訝。就我所知，過去已經有好幾個人走這種模式而拿到重要的角色。

◆選角機會是用來推銷自己，不要刻意迎合甄選的角色

為全新製作的動畫節目舉行甄選會時，幾乎都還沒有完整的劇本，頂多只有前十集，甄選會選的，也只有前十集出現的主要角色。製作單位還沒有多餘心力為十集之後出現的重要角色舉行甄選會，尤其是預定播映一整年的節目更是如此。有原著漫畫的作品還好，如果是原創動畫，經常連故事從哪裡展開都不確定。此外，播映一季（三個月）又有原著漫畫的動畫，雖然可在第一次甄選會上確定主要角色，但仍有很多連續出現兩、三集，戲分不輕的客座角色，是無法透過甄選會決定的。

所以，**與其配合甄選會上的角色勉強塑造聲音，不如把參加甄選會當作自我推銷的機會**，要是能因此爭取到演出其他角色的機會也 OK。不要刻意塑造不自然的聲音和演技，用腳踏實地的演技宣傳自己的實力吧！

在第一次甄選會上獲得主角父親、母親或妹妹等家人的角色，原本還覺得很開心，結果劇情很快從家庭轉變為校園，或是跨越時空到過去和未來，一開

始的家人角色完全沒出場鏡頭了，這種例子也是要多少有多少。

所以，請不要為了爭取甄選會上的角色而刻意迎合，只要利用這個選角的機會推銷自己即可。讀完整套原著漫畫的人，甚至可以主動對製作方說：「我很適合扮演故事後半段登場的某某角色，這次落選也沒關係，下次如果要舉行這個角色的甄選會，請讓我參加！」對我們工作人員來說完全沒有問題，反而覺得會說這種話的聲優很可靠呢。

「勇氣」，甄選會靠的完全就是這種「勇氣」。

◆ 一個因勉強自己而遺憾收場的例子

也曾有個用勉強自己的演技在甄選會上成功拿到角色，最後卻以遺憾收場的例子。

由我來說這種話好像很奇怪，但甄選會真的是公平、公開，光明正大，幾

乎不可能有走後門或靠關係的事。完全靠聲音一決勝負的實力主義世界，公平到了令人吃驚的地步。也可以說，比起演員的世界，聲優的世界在這方面更值得信賴。雖然直接指定已成名聲優，造成新人不太有出頭機會的情況有點多，但整體來說，聲優界選角的機制還是相當健全。即使以工作人員推薦名額的身分進到錄音室甄選會，老實說也沒有任何好處，還是得跟其他人公平競爭，不行的人就是不行。至少在我的錄音工作現場，沒有一個工作人員會來「喬」這種事。誰都不會濫用自己手中的權力，真的是一群打從心底熱愛動畫的人們，懷著純粹的心情為作品選角。

硬要說的話，只有原著作家可能有一點影響力。原著作家之中，有的是一旦改編成動畫，就寬宏大量地把作品從自己手中交出去，全盤授權給專業動畫製作團隊，連甄選會都不來參加，有的則是各方面都要插手給意見。當然，這也是出於對自己作品的愛。

有一次，舉行了動畫女主角的甄選會。詳細情形我就略過不提了，以結果來說，最後獲得角色的，是一個勉強用與天然噪音相差甚遠的「卡通音」配音

的女孩子。雖然工作人員都知道她要非常勉強才能裝出這種聲音，但是這聲音實在太接近角色形象了，連製作方提出「聲音再尖一點」、「語尾再放軟一點」、「整體要給人輕飄飄感覺」等瑣碎指示，她都做到了，塑造出完全符合原著作家理想的聲音。兩個月後，終於第一次正式進錄音室收音（大部分主角都會在正式收音的兩個月前就決定）。

一開始彩排，原著作家就大聲說：「這個人跟甄選會上那個，根本不是同一個人吧！」

怎麼可能有這種事，當然是同一個人沒錯。

簡單來說，因為甄選會時塑造出的聲音實在和原本的聲音相差太多，又已經是兩個月前的事，連聲優本人都忘了是怎樣的聲音了。當然，包括導演在內，我們工作人員也只記得大概。清楚記得那個聲音的，只有原著作家一個人。

費了好一番工夫，總算再次找回接近當初的聲音，重新開始配音。然而，只是描繪日常生活，情緒起伏不大的場景還算好，一旦遇到需要投入強烈情感，也就是需要大哭、大叫或大笑的戲，她不是發不出聲音，就是張力不夠強。當

導播要求她展現感情更豐富的演技時，更是打回原形，變成聲優本來的聲音，聽起來完全就不是同一個角色了。

也就是說，使用自己的聲音才能因應場景展現語氣和演技，用硬做出來的聲音無法精準表達細微的情感，語氣種類也太少，達不到各種效果。說到底，用做出來的聲音能演的，只有平淡日常裡的可愛場景。

要是甄選會上準備的腳本，是有明顯感情起伏的台詞，或許事前還能發現這個問題，及早想辦法解決。可是，當初的腳本內容也是平淡的日常場景，造成了現在的致命傷。好不容易拿下女主角，卻像搬磚頭砸了自己的腳。

明明用自己的聲音輕易就能展現的演技，**用了勉強塑造的聲音之後，沒有多餘的力氣顧及演技，配出的成果連自己都無法接受。對聲優來說，實在沒有比這更令人不甘心的事**。所以，這種角色還是應該交給不用勉強自己，天生就能發出卡通音的聲優。

鍛鍊自己原本的聲音，讓自己的聲音具有商品價值吧，沒必要勉強自己做出各式各樣的聲音。

◆聲音是否被工作人員記住，比晉級更重要

甄選會就像這樣進行，大約七、八個人結束後會休息一次，由工作人員以舉手表決方式決定留下的人。只要獲得一個人舉手就可以暫時先留下。

要是不這麼做，一次看將近一百人，會慢慢忘記前面的人的表現，無法做出正確判斷。分成一小批一小批表決，先留下表現不錯的人，當然，如前面提過的，想用在其他角色上的人也一定會被留下來。最後，所有人都結束錄後，留下來的人再重來一次，逐步縮小決賽圈。

常見的模式是，當一個角色縮小到剩兩、三名角逐者時，會再決定一個日期，請原著作者、出版社和贊助商等之前無法來參加甄選會的製作方到場，做最終決定（至少我的工作現場大多是這樣）。

最後，顧及各方面的平衡（有沒有跟類似音質的人撞角……等等），加上一些高層的意向（酬勞會不會太高……等等），再配合收錄行程（知名聲優一多，就很難湊齊所有人一起錄音，要個別安排）才能決定最終選角。所以……

也有運氣的成分。

因此，無論有沒有被選上，都無須因此太高興或太傷心。重要的是，你的聲音有沒有被工作人員記住，有沒有完成推銷自己的任務，更重要的，是有沒有發揮不讓自己後悔的演技，結束甄選會時沒有留下遺憾。

只要演技出色，一定會有誰聽見你的聲音。

Column 03 計畫是用來預備的

希望各位記住這句話：

「我試試看！」

以錄音室甄選會來說，不能毫無計畫性地去參加。

偶爾會遇到一些聲優，明明事前就給了原稿和腳本，卻像剛剛才打開來看似的，演技糟糕到極點。有些詞彙讀不出來，頻頻吃螺絲，只會捧著稿子照本宣科。如果那位聲優真的是前一刻才拿到腳本，還可以罵：「經紀公司在搞什麼！」如果不是這樣的話，只希望那位聲優下次搞清楚自己到底想做什麼，參加甄選會前好好思考自己如何呈現演技。

不確定的字只要查字典就知道發音，吃螺絲的問題多練習幾次就可以改

善，至少甄選會用的短短幾句台詞不應該有問題。不過即便是做好這兩點仍稱不上有計畫性。如果連這兩點都做不好的人，那實在令人無言。我所謂的計畫性，是如何將紙上的二次元角色，變成有聲音、有動作的三次元人物，簡單來說，就是在甄選會上獲勝的戰略。

只是，話要先說在前頭，即使自己有一套計畫，也不能太過拘泥這套計畫而不知變通。

自己想扮演的角色形象太過具體，也是很危險的事。因為，不同的導演或製作人，可能有不同的審美品味。

製作方在錄音室內建議的作法，或許和你原本計畫不一樣。但是無論如何，都必須配合對方要求去做。

比方說，你原本想用低沉語氣表現這段台詞，導演卻提出「那邊要吶喊」的要求。

這確實很令人苦惱。可是，這時應該做的，是立刻收起自己的方案，展現「對方如何要求都有辦法對應」的從容姿態。即使失敗也沒關係，但非得馬上

照對方說的試試看不可。絕對不能堅持己見，硬要用自己的方案演出，這樣的話，連錄取的可能性都沒了。

遇到這種情況，最好的回答是：「我試試看！」

不是「我可以」，也不是「我做不到」，而是「我試試看！」

雖然不知道做不做得好，但看得出有積極挑戰的意願。記住這種回答方式，對自己有益無害。

說得正確一點，事前計畫的方案最好「大概有把握」就可以了。雖說甄選會分秒必爭，工作人員幾乎不會點出問題或提出要求，一試定勝負的可能性比較大。

但是，在工作現場也一樣，對自己規劃的演技「大概有把握」的，才稱得上是職業聲優中的「一流」。

這是因為，作品不是靠你一人完成。對戲的演員一定也有對方事前計畫的演技方案。

自己一個人在家想出的方案，未必會是正確答案，也不是完成品。到了工

作現場，發現對方的方案比自己更好時，要能毫不留戀捨棄自己的方案，配合對方的方案。聽到對方的台詞，感覺自己內心被打動了，就該老實相信自己的反應，跟隨對方的情感發揮演技。

最糟的是明明對方做出了能打動自己的演技，你卻還堅持用自己的方案，追求自我滿足，這樣的聲優或演員總有一天會失敗。

自己計畫的方案，只有在對方毫無計畫性或隨便亂演的時候才拿出來用。

用這個打動對方的心，讓他做出配合自己方案的演技。

第 **5** 章

人氣聲優必須自我打造
天然可用的聲音

22 製作聲音樣本

◆小心！造成反效果的聲音樣本

所謂聲音樣本，是指聲優將自己的聲音錄在 CD 或 DVD 中，用來當作自我宣傳的材料。對於製作方的工作人員而言，聲音樣本則是獲得聲優資訊的重要管道之一。

常有「聲優儲備軍」問我：「我想製作聲音樣本，可是不知道什麼樣的格式才好？」或是「製作了聲音樣本，可以請您給點意見嗎？」好的聲音樣本其實沒有正確答案，不過，我可以舉幾個例子，告訴大家如何避免給出不好的聲音樣本。

1／自我介紹避免冗長又企圖搞笑

即使是知名聲優，這樣搞都會讓人覺得品味很差，更何況是無名小卒。請馬上停止這麼做，不要勉強搞笑，正常自我介紹就好。

2／不勉強自己做出各式各樣的音色

不同角色聲音當然必須不同，但是無論怎麼變化，都要聽起來自然才行。不能讓人一聽就覺得「這是勉強裝出來的聲音」。要塑造聲音可以，只要不被聽出「這是做出來的」就好。

3／不放不擅長的聲音

不擅長的聲音就不要放進樣本。聽起來大舌頭的地方請立刻刪除。

4／台詞不要太長

陰暗角色或瘋狂角色等讓人聽了不舒服的聲音，只要放一兩種就好（開朗

樂觀的角色則至少要放一種）。每一個角色的台詞數量都不要太多，以長度來說，一個角色頂多二十到三十秒。差不多五、六種角色最好（如果是旁白的聲音樣本，兩種就 OK 了）。請在自曝其短之前收手。

5／聲音樣本的台詞部分不要配背景音樂

聲音樣本要放背景音樂也可以）。

放了背景音樂，會讓人聽不清楚原本的聲音，無法做出正確判斷（旁白的

6／不要放入「一人分飾兩角」的「對話」

例如一個人唸出母親與兒子的對話，這樣會讓聽的人無法專注在一種聲音上，是有弊無利的作法。一人分飾兩角可以，但台詞要各自獨立。

7／聲音樣本不是演技樣本

聲音樣本如同字面所示，不是演技的樣本。這其實也是最重要的一條。

◆比起演技，製作方更需要「可以用的聲音」

劇場出身的我曾經很意外，原來除了我以外的音效指導、動畫導演或製作人，在聽聲音樣本時的感想幾乎都是這樣說：「這個聲音可以用」、「這個聲音不能用」。幾乎沒有人提出這類感想：「這個人演技很讚耶」、「這個人演技真蹩腳」。我因為是劇場掛，無論如何都會注意到演技，他們卻純粹只是聽「聲音」。說得極端一點，聲音樣本的演技一點也不重要，單純只看這個聲音能不能用而已。

有魅力的聲音、意志力堅定的聲音、有個性的聲音、真實的聲音、讓人想跟他一起工作的聲音……他們**在聲音樣本裡尋找的，只是「能不能當成商品的聲音」**。演技當然也重要，但那是之後的問題。反過來說，即使聲音樣本的演技再好，如果聲音本身不堪用，在聲音的世界裡就毫無意義。

除了製作方會主動尋找特定聲音之外，經紀公司或聲優本人也會帶著聲音樣本來給我們。以這種場合來說，單純聽著聲音樣本裡的聲音時，「可以用的

聲音」就意謂著「哪天想合作看看的聲音」。所以，**聲音樣本裡的聲音一定要令人感受得到魅力，這點絕對不能忘記**。即使沒有辦法馬上合作，有魅力的聲音一定會讓工作人員留下印象。因此，無論角色是年輕女性、老奶奶、少女或貓都沒有關係（旁白的聲音樣本也是如此）。

有愈多這種「可以用的聲音」種類，就是愈好的聲音樣本。再好或再逼真的演技，都沒有「可以用的聲音」來得重要。

◆ 鍛鍊與生俱來的聲音，讓它成為可以用的聲音

那麼，何謂「可以用的聲音」呢？

個性獨特的聲音、具有魅力的聲音、延展力佳的聲音、具備聲壓與聲量的聲音……同樣是製作方的工作人員，每個人對「可以用的聲音」仍有一套各自不同的基準和價值觀。即使如此，真正可以用的聲音，一定是無論專業、業餘，

不管誰聽都覺得很出色的聲音。

清澈、沙啞、尖細、低沉……各類型的聲音都有「可以用的聲音」。可以用的清澈聲音、可以用的沙啞聲音、可以用的尖細聲音、可以用的低沉聲音……

首先，**打造出不輸任何人的「可以用的聲音」是你該做的第一件事。**

打造可以用的聲音有很多訓練方法，第一步一定都是鍛鍊與生俱來的聲音。詳情會在下一篇說明，所謂天然嗓音，指著就是與生俱來，父母生給你的聲音。這樣的聲音多半沒有經過琢磨，離成為商品還有一段距離。

以我過去的經驗來說，甚至有些人連自己天生擁有出色的嗓音都不知道，出生至今一直用不是天然嗓音的聲音說話，這樣的人還不少。各位聽了或許很驚訝，但這是真的。很多人在日常生活中用裝出來的不自然嗓音說話，還一直以為那就是自己與生俱來的聲音。

女性常有的狀況，就是把假音（Falsetto，比正常音域高的聲音）當成自己的天然嗓音。老實說，這樣的人要花上比較久的時間才能成為聲優。因為一直都用不能用的聲音（不是天然嗓音的聲音）說話，所以必須從零開始，重新

找回自己與生俱來的聲音。

　其實，只要在日常生活中注意發聲法就沒問題了。剛開始或許會不太自然，但那本來就是你與生俱來的聲音，別人也不會覺得哪裡不對。請和經紀人商量，告訴經紀人你的目標是「將天然嗓音鍛鍊為商品（可用的聲音）」。找出你可用的聲音，也就是能賺錢的聲音，製作吸引人的聲音樣本吧。

◆ 好的聲音樣本可以這樣做

1／姓名

用自然不勉強的聲音自我介紹。不能太陰沉，愈自然愈好。自我介紹不可太過冗長。

2／旁白

加入背景音樂也無妨，請讓我們聽聽你的聲音。找一段自己想唸的原稿，內容可以是廣告旁白，也可以是小說內容或電影預告旁白。長度約二十到三十秒。

3／與你條件相符的角色

設定一個和你相同性別、年紀及外表的角色。以天然嗓音為基礎，替這個角色配音。想像自己在為外國影劇配台詞。長度約二十到三十秒。

4／其他角色

熱血少年、冷靜少年、青年、小孩子、女高中生、性感女人、邪惡女王、動物⋯⋯不分性別、年齡，在不勉強自己的範圍內演出兩到三種角色。不是情感的種類，而是角色聲音的種類。每一種也是約二十到三十秒。

基本上這樣就很夠了。

刪掉拗口的詞彙，要非常注意口條，絕對不可口齒不清。此外，盡量不要選情感起伏太大的場景，例如大哭大叫、怒吼或瘋狂大笑都要避免。嚴禁讓聽的人嚇到。

前面提過了，聲音樣本充其量是展示聲音種類的型錄，和演技好壞無關。卯起來發揮演技，有時只會得到反效果。等到有機會進錄音室參加甄選會，甚至接到正式工作之後，再來努力發揮演技吧。**聲音樣本就只是聲音樣本。目的是讓工作人員聽到「想用的聲音」，製造日後被叫到錄音室的機會，到那時候，**

再拿出演技一決勝負吧。

還有，這個也強調過很多次了，聲音樣本最重要的，是以天然嗓音為基礎。

從前的時代，音色多變或許是能拿來強調的賣點，能發出各種聲音或許是強力的武器。但是現在，拿這個當賣點的聲音樣本，卻可能會讓自己居於劣勢。

這是因為，太多變的音色會讓人搞不清楚這個人原本的聲音到底是什麼樣的。舉例來說，不管三十歲的女性聲優再怎麼努力裝出十歲少女的聲音，若製

作方真的想要少女的聲音，只要去找年輕聲優來配音就好了。所以，基本上不需要勉強自己做出各種聲音。

這麼說來，難道聲音樣本裡只需要一種聲音樣本就好嗎？話也不是這麼說。既然是「樣本」，至少要讓人聽到四、五種不同的聲音樣本。具體來說，以自己的天然嗓音為主，再加上幾種不勉強自己的年輕聲音、蒼老聲音、動物聲音等，製作一份多樣化的樣本。

不過，如果你只擁有一種可以用、可以成為商品的聲音，就賭上這一種聲音吧。只是，等你更加磨練進步，擁有第二、第三種可以用的聲音之後，請重新製作新的聲音樣本。

23 打磨天然的本音

◆ 流利的口條來自每天訓練

如果硬要舉出聲優的三大要素，應該是下面這三項。

① 具有商品價值、可以用的聲音。

② 流利的口條和充足的聲量。

③ 不是只靠一張嘴，而是用「心」的演技。

雖然這本書的大部分內容，都圍繞著第三點打轉，其實第一、第二點也非常重要，這是毋庸置疑的事。

即使擁有再純粹的演技，只要口條不好、口齒不清，那就沒救了。不過，像我這樣待過舞台劇及電影圈的音效指導，其實能夠接受稍微含糊的口齒，認為這樣也挺真實、滿不錯的。實際上，我在當舞台劇導演時，就不太重視演員的口條。只要說出重要詞彙的當下，展現的情感不假，這樣就好了。反過來說，口條太過清晰，聽起來反而失去真實感，我還會挑出來指正呢。

「你講話太流暢了……這樣沒什麼意思（笑）。」

然而聲優就不能這樣了。尤其是動畫或外國影劇的配音現場，工作人員幾乎都是口條至上主義。一定要避免被貼上「口齒不清」的標籤，不然會接不到工作。口條訓練的方法，聲優教科書上都有，以下只是給各位做個參考。

想訓練口條，就要鍛鍊嘴唇、舌頭和腹部的肌肉。

日語的五十音中，「KA」行、「SA」行及「HA」行發音不好的人，是腹肌太弱。「TA」行、「RA」行發音不好的人，是舌肌太弱。「MA」行發音不好的人，是嘴唇肌太弱。

無論如何，只要每天勤於練習，絕對能克服口條不好的問題，請持續努力！

◆提升兩個八度的音高與聲量

言歸正傳，回到三大要素的①。打造「可以用的聲音」。

真的說過很多次了，首先就是徹底使用自己與生俱來的天然嗓音。**不需要**

當一個七彩霓虹燈。與其要那種花招，不如**用心提高天然嗓音的品質**。

具體來說，聲音要有延展力。請鍛鍊天然嗓音的發聲範圍──從高音到低音要能跨越兩個八度。此外，如前所述，如果你原本的聲音有點偏假音，請先從找到真正的天然嗓音開始。沒問題的，一定能找到很棒的天然嗓音。找到真正的天然嗓音後，接下來的鍛鍊才是重頭戲。不過，這是發聲法的訓練範疇，請一定要跟著專家學習。

和口條一樣，成果與練習量成正比。只要肯花時間好好練習，一定能磨出好聲音。每天都要努力！我能提醒各位的，就是一定要用自己的天然嗓音為基礎來鍛鍊。

首先，在不勉強自己的範圍內提升聲量。以聲優為目標的人，聲量夠不夠

很重要，能提升愈多愈好。

因為動畫中有很多像「熱血少年」這類，需要宏亮聲音的角色。

此外，戰鬥或吵架等場景也需要足夠的聲量，聲量不夠，導致聲音聽起來刺耳尖銳，甚至破音（女性特別容易），連帥氣的戰鬥場景，瞬間都會變得很窩囊。即使自以為台詞唸得很帥，聽的人還是很吃力，角色明明在說話，聽起來卻像在哭，白白糟蹋了主角帥氣的戰鬥戲。

◆聲壓更重要，才足以突顯角色深度

此外，聲壓又比聲量更重要。聲壓的有無，甚至可能影響角色語氣的說服力。

聲壓充足的聲音聽起來有深度，才能突顯角色的分量與經歷。

也就是說，**扮演成熟大人的角色時，聲壓就很重要了。**

我們常用「這球很輕」、「這球很重」來比喻棒球投手的球速。愈重的球

當然就愈不好打，可是實際上球的重量並未改變，卻因球速的不同產生了「重的球」和「輕的球」。對投球的人來說，球速的快慢可以靠自己調整，可是球打起來是輕是重，自己就感受不到了。只有站在打擊區的人才感受得到。

聲壓也是同樣的道理。聲量可以靠自己調節，聲壓卻是難以自覺的東西。

只有聽眾、觀眾或演對手戲的演員才感受得到。那麼，有聲壓的人和沒有聲壓的人，有什麼不同呢？

以我的感覺來說，聲量就像音響的音量。音量調太大只會覺得吵，和聲音的深度或迴響程度沒有關係。然而，如果音響加裝了擴大機，聲音的功率就得以放大。搭配好的擴大機，音響就能發出具有深度的聲音。

我想，聲壓就像搭配了擴大機後發出的聲音。具體來說，喉嚨的強弱決定聲量的大小，聲壓則是透過身體的擴大機能獲得的效果。

好的聲優必須**先鍛鍊天然嗓音，增強聲量後，再搭配能將聲音功率放大的擴大機能，提高聲壓**。

那麼，我們要怎麼做才能搭配擴大機能呢？

這也屬於發聲訓練的範疇，一定要請專家指導。請向你的指導老師提出「想增強聲量與聲壓」的請求。了解你的需求且能協助你完成這個訓練的，就是好老師。

◆在動畫的世界，角色的地位高於聲優

在一個為酷帥男性角色舉行的錄音室甄選會上，有三十多個候選者來參加。表決時所有工作人員意見一致，舉手提名其中一位聲優。當然，最後獲得角色的也是他。特別值得一提的是，六位擔任評審的工作人員各有不同特色，也都是喜惡分明的人，即使如此，竟然所有人都認為這位聲優最優秀。一般來說，甄選會上很難遇到所有人推舉同一位聲優的情況。

當然，當時我也舉手投了這位聲優一票。在所有參加者中，他確實特別出類拔萃。可是，到底比其他人好在哪裡，又很難以言語說明。我能說的只有他

演技無話可說，也確實投入了情感。

這時，一位製作人給了他這樣的總評：「這個聲音撐得起這個角色的歷史，是訴說著角色生命歷程的聲音。」

聽了這句話，我感到很驚訝。這意思就是，在動畫製作現場，**比起活生生的三次元聲優，二次元角色才是主體。說得極端一點，角色的地位比聲優崇高。**

在戲劇圈，這是難以想像的事。演員對電影或舞台劇而言，意義就是這麼重大，說演員的地位高過一切也不為過。可是，在動畫業界，二次元的角色地位最崇高，聲優只是為角色配音，沒有什麼比配合角色更重要。當然，這種感覺我也不是不明白，只是第一次聽到「這個聲音撐得起角色的歷史和生命歷程」這種觀點時，還是讓我感到驚訝。

動漫角色實際上並未活著，然而，在製作方的工作人員心目中，他們就像活生生的存在，對他們付出的情感也非常強烈，幾乎將角色神格化。因此，在考慮聲優的演技之前，更重視聲優的聲音是否符合角色的成長背景、家庭環境、內心創傷等包含在角色之中的所有條件。

重要的是這個聲音要能用，要撐得起角色的人生。聲優這一行最重要的，果然還是「聲音」。

我開授的課程原本只重視演技，最近也開始教學生如何成為「可用的聲音」了。

請以兼備教養與深度的「知性的聲音」為目標吧。

第 6 章

演技之二

運用換檔保持張力與
倒推式演技

24 在保持張力的狀況下「換檔」

◆演技張力就像手排車的換檔

其實這個單元的內容是我最想分享，也是最多人辦不到的地方，所以盡可能想講得詳細一點。只是，演技這種麻煩的東西，用文章描述相當困難。要是可以請各位來我課堂上實際演出一次，立刻就能明白了……總之，我會努力以文字表達！

無論是喜劇或悲劇，最重要的都是「在保持張力的狀況下『換檔』」。

這裡的「換檔」是我擅自命名的說法，用汽車排檔來比喻演技。簡單來說，手排車起步需要馬力時用低速檔，高速行駛時用高速檔，由駕駛人配合速度自行切換檔位。從結論來說，演技的好壞，正取決於「換檔」的技術。至少可以

說，和開自動排檔的車不同，演技全部都要靠自己手排換檔。

開手排車的時候，若不從低檔慢慢加速，而是一口氣打到三檔，或是從最高檔一口氣降到最低檔會怎樣？不是引擎當場熄火，就是引起車身劇烈震動，使乘客感到非常不舒服。

演技也是如此，自以為這樣很帥，硬要強行換檔的結果，就是造成觀眾及對戲演員的困擾。

比起嚴肅的劇情，用喜劇來解釋更清楚，以下就以喜劇為例來說明。

◆吵架即使和好，「張力」也回不去了

這是一場夫妻吵架的戲。

早晨的餐桌上，兩人說著「開動囉」，吃起早餐來。過了一下，妻子開始抱怨丈夫昨夜遲歸的事。丈夫聽了有點火大，只回了一句「抱歉」。妻子繼續

抱怨個不停，丈夫終於理智斷線。

「妳很囉唆耶！我不是道歉了嗎！不要一大早就在那碎碎唸！」

「你以為我高興碎碎唸嗎！別那麼大聲兇我！」

「妳自己還不是跟我大小聲！」

「………」

「好啦好啦，今天我會早點回來啦。」

「嗯……說得也是，還是不要一大早就吵架。」

「對啊，吃早餐吧。」

「吃早餐吧。」

看似和平無事和好了。

「今天的味噌湯真好喝耶。」

「謝謝。」

用開車來比喻這場以吵架戲開場的喜劇：低速檔起步，從吃早餐的地方開始，一邊吃一邊打上三檔，妻子對丈夫抱怨，丈夫一氣之下從三檔打到高速檔，兩人怒吼對方，再次回到低速檔，像什麼都沒發生過似的交談⋯⋯

各位認為是這樣的嗎？嗯，淺一點看是沒錯，深度解析的答案則是不正確。

到用高速檔互相怒吼的地方還 OK，問題是那之後。兩人的確像什麼都沒發生過似的和好了，但並不是真的什麼都沒發生過對吧。明明就發生了什麼。

也就是說，**這齣戲最初的低速檔，和兩人吵架和好之後的低速檔，雖然都是低速檔，其中的情緒「張力」並不相同。**

假設吃早餐的地方是第一幕的低速檔，「謝謝」之後的台詞就是第二幕的低速檔。這是情緒張力已經拉高之後的低速檔。

所以，某種意義來說，**第二幕的低速檔，甚至要比第一幕的高速檔（互相怒吼的地方）檔位還要高。** 不理解這點的演員，將第二幕的低速檔降回第一幕低速檔的張力，演起來就失真了。

絕對不可能一樣吧？畢竟是一早起來互相怒罵好幾分鐘之後的事啊⋯⋯

◆情緒張力是累積而成，不能當作前幾幕沒發生

無論表面上看起來多平靜，兩人的心情一定不太好，甚至有點悶悶不樂。

要是把這時的氛圍忘得一乾二淨，又回到第一幕的感覺重新來過的話，剛才那幾分鐘的事算什麼？連演都沒必要演了吧。**即使過了一段時間，也絕對不能忘記先前互相怒吼過的事。**

作法是這樣的：即使高速檔的戲結束，情緒張力仍要保持在高速檔，只有表面上裝作什麼事都沒有的樣子，進入下一幕的低速檔。一邊維持第一幕的高速檔，一邊換打第二幕的低速檔。

我稱這個技巧為「**在保持張力的狀況下『換檔』**」。

吵架的戲還在繼續。可能吵回同樣的話題，也可能另闢戰場吵別的事，總之兩人再度吵了起來。再次互相大聲怒吼對方。然後，再次和好。

「好啦，不要吵架了。」

「也對⋯⋯一早就讓你心情不好，對不起。」

「沒關係啦⋯⋯吃飯吧。」

「嗯。」

像這樣，又好像什麼都沒發生過似的和好。

再來講解第二幕。如剛才所說，絕對不能回到第一幕從頭來過，只是做出遠不可能回到第一幕的樣子。從第二幕的低速檔開始新的一幕，時間一直往前走，已經永遠不可能回到第一幕了。從第二幕的低速檔開始，換打第二檔、第三檔⋯⋯最後來到互相怒吼的高速檔⋯⋯然後，再來呢？

沒錯！這次的和好橋段，要一邊保持著第二幕的高速檔，一邊進入第三幕的低速檔。以爬山來比喻的話，進入第三幕時的張力，差不多等於爬到半山腰。

表面看似什麼都沒發生的和好，情緒張力已經來到半山腰了。以時間來說，差不多經過了十分鐘吧。

不要忘記，情感和體力在這段時間中都不斷變化著。

演技的張力與每一幕的換檔示意圖

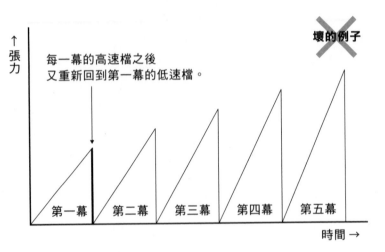

↑ 張力

每一幕的高速檔之後
又重新回到第一幕的低速檔。

壞的例子

第一幕　第二幕　第三幕　第四幕　第五幕

時間 →

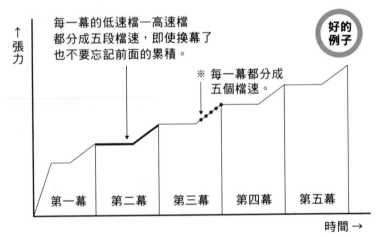

↑ 張力

每一幕的低速檔─高速檔
都分成五段檔速，即使換幕了
也不要忘記前面的累積。

好的例子

※ 每一幕都分成
五個檔速。

第一幕　第二幕　第三幕　第四幕　第五幕

時間 →

◆每一幕都要配速，最後還能展現從容不迫

如果第二幕之後還會繼續吵架，第三幕也會打到高速檔。爬山已經來到七成高度的地方了，要是兩人在第三幕的最後又和好了，就會進入第四幕的低速檔。**在演出這段和好戲的時候，絕對不能忘記之前已經吵了好幾次的事。**換句話說，絕對不能半途下山。一路保持著張力，到這時已經耗費相當體力，即使表面上演出和好的樣子，演員的體力也面臨極限。這時如果再度展開一場怒吼戲，一定會演得很辛苦。不過，這是正確的，這場高潮的怒吼戲，就是第四幕的高速檔。還差一點就要爬到山頂了。最後的和好戲。進入第五幕的低速檔。

「那我去上班囉。」

「路上小心。」

「我愛妳。」

「我也是。」

即使這場戲結束在如此甜蜜的地方，也別忘了演員已經演出二十分鐘了。

看似回到原位的台詞和場景，是絕對不可能回到原位（＝原本的張力）。打到最高速檔的演技後，一邊保持這時的張力，一邊沿著同一條線淡淡展開新的一幕，然後，再次換到最高速檔，繼續保持最高點的張力，再度沿著這條線淡淡展開新的一幕。如果可以的話，最後的最後不要用盡全力去演，希望能保留彷彿隱藏渦輪增壓器般的餘力，展現從容不迫的演技。

寫成文章或許有點難懂，我想說的是，不要光在第一幕中就拿出所有看家本領，**要將本事分散在五幕之中，每一幕中又各自分成五個檔速，能做到這樣就太棒了！**每一檔又各自分成五個檔速，再細分成五個檔速……要是能做到這種程度，只能說是天才。

像俄羅斯套娃一樣的換檔模式，我將它稱之為「俄羅斯套娃式的張力五段活用」（笑）。

至於最能用來鍛鍊五段活用的工具是什麼呢？那就是——短劇。

25 從短劇中學習聲優必須具備的技巧

◆八〇％要素，幾乎都濃縮在短劇

清晰的口條、直截了當的情感表現、流暢唸出美如詩篇的台詞、連非日常的冗長台詞都能表達得不令人感到枯燥乏味……想練習這些技巧，最適合的教材就是「莎士比亞的劇本」。

日常台詞字裡行間醞釀的氛圍、心口不一的台詞、角色的複雜心理、保持高度張力的同時說出極度壓抑的日常對話……想練習這些技巧，最適合的教材就是「契訶夫的劇本」。

大部分演技學校都會以這兩種古典戲曲為基礎，外加日本古典劇、現代劇和海外的現代劇，以及近年蔚為主流的小劇場作品當教材。當然，我一點都沒

有要挑毛病的意思，只是硬要說的話，除了兩位巨匠大師的劇本，我還想提倡將「短劇」加入教材之中。實際上，我最近已經在自己課程中加入短劇，也收到不錯的成果。

一言以蔽之，**短劇中蘊含了許多祕密武器**。我們可以靠短劇培養的能力包括**節奏感、瞬間爆發力、臨場反應能力、冷靜、下半身的情感、保持張力的方法、退一步的演技、協調性、解讀能力、如何強調重要的詞彙、如何拿捏速度的輕重緩急……**這本書前面我寫到的百分之八十，幾乎都濃縮在短劇裡面了。

與其說用短劇補足莎士比亞和契訶夫的不足，或許可以說，我是用莎士比亞和契訶夫補足短劇的不足。

不過，有個重點是，只要「適度」鑽研短劇就好。「適度」（笑）。

要是鑽研得太徹底，你就變成搞笑藝人了。這不是寫來培育搞笑藝人的書，請別搞錯喔。只是想告訴大家，短劇裡充滿各種聲優和演員必備的精華。

至少在我周圍，就有好幾個同時精通莎士比亞、契訶夫和短劇的人。所以，要做的是適度鑽研這三者，並取得三者良好的平衡。

我是新劇場出身的演員，只是我演技不好，後來轉換跑道往搞笑藝人的領域發展，總算闖出一番不錯的成績。自己也覺得，如果要由我來發表意見的話，三者之中，短劇應該最具有說服力，所以在這本書裡加入了關於短劇的部分。

◆短劇與喜劇的不同

那麼，在寫下關於短劇的事之前，短劇是什麼？短劇和喜劇又有什麼差異？多數人都似懂非懂，就先讓我做個簡短的說明吧。

首先，短劇和喜劇不同。

最大的不同，在於**短劇劇本中出場的角色張力必須相同，喜劇劇本裡出場的角色張力則是各自不同**。說得簡單一點，喜劇不管怎麼說都是戲劇，有情節和故事。所以，演員們要正確塑造自己的角色，與共戲演員對話。失戀的人和正在談戀愛的人，情緒張力絕對明顯不同，講話方式、節奏感和聲量的大小也

各自不同。無論有沒有結局，都先不要去預測，隨時真實地和對方進行當下具有新鮮感的對話。

某種意義來說，喜劇只要自己好就好，也就是說，不必去配合對方。說得更具體一點，無須配合對方的演技方案或風格，甚至應該說不可以配合。所有人都自負責任，用自己的風格和對方展開真實的對話就好。例如天生大嗓門的人和聲音很小的人對話仍能成立，因為在現實生活中，我們也是像這樣跟各有自己特色的人說話而絲毫不以為異，掌握正確的距離感，用各自不同的節奏感和音量在互動。

然而，短劇不同。

短劇裡，失戀的人和正在戀愛的人的張力必須是一樣的，憂鬱的人和快樂的人要同在一個層次。

短劇是朝同個笑點邁進的團隊合作

基本上，短劇的劇本由一連串笑點組成，台上的每個人都要先預測下一個

笑點是什麼，一起製造出那個笑點才行。前後的台詞和動作，都是為了營造笑點。

所以，在短劇的舞台上，絕對不可能「自己好就好」。配合對方是基本，演出短劇就是團隊合作。必須連續傳球或從厲害的角度傳球給對方，讓對方踢出漂亮的一球拿下一分。這裡最困難的，就是踢球的人未必一直是同一個。踢球的人一直在換，與此呼應，做球和盤球的人也要跟著改變。

所以，**短劇演員一定要發揮「退一步的演技」，配合同伴的演技和節奏。**彼此都要能同時兼顧團隊合作與單打獨鬥，站在同一個擂台上，用同樣的資質作戰。如果失敗，所有人都有責任，不管台上是誰忘了台詞還是節奏跑掉，其他人一定都要幫忙把對方拉回來。這時考驗的，就是臨場反應的功力。

喜劇是格鬥技

然而，喜劇就不需要那些了。喜劇演員只要守住自己的步調，不需要為對方做球或救球。

演出短劇時，隨時都要冷靜觀察狀況做出判斷。**演出喜劇時，冷靜卻會帶來負面作用，因為太冷靜的演員，無法徹底化身為自己扮演的角色**。用運動競技來比喻，喜劇就像格鬥技。使出自己擅長的招式一決勝負就對了。喜劇的舞台是個人炫技的舞台，對手失誤時，不必出手相救也沒關係，每個人只要對自己負責就好。所以，說話大聲的人跟小聲的人對話，在喜劇舞台上是成立的。

可是，短劇則基本上必須在同樣的音量中做變化。和拿刀對手槍的喜劇不同，在短劇中，彼此用的是同一顆球，必須因應狀況做出各種長短傳球。察覺對方正在等你傳長距離球時，就不能傳短球令對方措手不及，這是短劇中嚴禁的行為。相較之下，這種行為在喜劇裡卻沒問題，看對方嚇到之後如何接招或乾脆忽視，或是自己也反過來做出嚇對方的行為，這才是喜劇的有趣之處。

換句話說，**喜劇舞台上的敵人是對戲演員，短劇舞台上的敵人是觀眾**。在短劇舞台上，所有演員都是跟自己站在同一邊的夥伴。

短劇和喜劇還有另一個決定性的差異。喜劇不管怎樣都有一個劇情線，演員必須沿著情節展現日常的真實演技。短劇的寫實主義卻不是來自劇情，而是

擷取精華濃縮而成的東西，屬於虛構的真實。

◆聲優需要的是哪一種？

請試著思考看看，對立志成為聲優的你而言，哪一種更能派上用場？沒錯，對你來說更有用的，毫無疑問是短劇。

以聲優的狀況來說，呈現演技的當然是你的聲音，但是做出動作的卻是畫面中的角色。動畫這個領域裡，各種角色是在二次元世界做動作。

和由人類扮演角色的電視劇相比，狀況出現變化的時間壓倒性地短，所以動畫必須在這麼短的時間內感動觀眾，取悅觀眾，讓觀眾又哭又笑才行。

和電視劇或電影比起來，動畫的「字裡行間」更加濃縮。

我想表達的是，無論再怎麼努力，動畫還是非日常的東西。既然時間實際上受到壓縮，動畫就只能靠畫面和聲優的聲音來讓觀眾感動。就這層意義來說，

動畫的配音需要能在一瞬間呈現情感變化，同時透過冷靜的判斷，連續做出各種大小不同的技巧。聽起來是不是無限接近短劇的本質？

換句話說，立志成為演員的人可選擇「喜劇」，立志成為聲優的人則可選擇「短劇」作為今後練習的教材。

◆練習短劇的目標

1／瞬間爆發力

聲優必備的能力。能讓開口發出的第一聲不偏不倚，呈現乾淨俐落的演技。

2／保持張力

保持每個當下的張力，培養絕對不會放鬆張力的演技控制力。

3／退一步的演技

不求出個人鋒頭的單打獨鬥，思考如何讓對戲演員更容易說出台詞。

4／起死回生的力量

即使對戲演員演技拙劣，也能靠這種力量把戲劇張力拉回來。

5／速度感

不用換氣，一口氣說完冗長台詞的能力。控制台詞速度、輕重緩急的掌控能力。

6／強調重要詞彙的能力

準確區分可捨棄與不可捨棄的台詞或詞彙，對戲時向對手強調重要詞彙的能力。

7／距離感

培養準確衝著對方肩膀說話的距離感。

8／臨場反應力

在適當時機吆喝助陣或說出即興台詞的能力。

9／下半身與上半身

培養用下半身積蓄能量與溫度，上半身發揮冷靜沉著的演技。

10／解讀能力

找得出劇本方向的能力，在練習甄選會腳本時最能派上用場。

11／倒推式的演技

從高速檔往回倒推，或從笑點處往回倒推，判斷自己該在何時做出什麼反

應的演技。

太多太多了，像這樣寫下來才發現沒完沒了。不過前面也提醒過多次，不要鑽研過度，只要適量利用就好。

來我的教室可以學到短劇，即使沒參加課程，找幾個夥伴一起練習也可以。

我建議演三人組的短劇，可以自己想哏創作腳本，也可以找市面上販售的腳本集。哏好不好笑不是重點，重點是透過這樣的練習，補足聲優必要的條件。

26 用「倒推式演技」掌握動畫角色情緒

◆ 聲優是使角色靈活的螺絲釘

為二次元影像配音時，思考作品及自己負責角色的真實標準，是一件很重要的事。

舞台劇或電影當然也重視這個，但是和透過身體發揮演技，長相與聲音一致的舞台劇或電影相比，為動畫配音的雖然是你，做出動作的卻不是真正的人類身體，而是二次元的圖像。所以，你只是構成角色的「聲音」這一部分而已。

雖然是重要的一部分，但並不是全部。你始終必須配合動畫類型和角色，做一根最棒的螺絲釘。

換句話說，**一方面以螺絲釘的身分與角色的其他部分連動，一方面又必須**

拿出自己的特色。彼此連動時的氛圍，就是「作品的真實基準」。基本上，這個氛圍會隨作品類型及世界觀而改變。首先，請掌握作品的世界觀，好好認識活在這個世界裡的角色。

話雖如此，「營造作品的真實基準」很難靠教學傳授，只能靠每個人的天分領略。不過，我倒是可以告訴大家一些作品裡「角色的真實基準如何塑造」。

◆要表現自然，就從最誇張的地方往回倒推

基本上，如果動畫改編自情節有一貫性的漫畫，角色的真實基準就不難掌握。但是，有些夾雜正經劇情與搞笑劇情的漫畫，要掌握其中角色的真實基準就比較困難。原本以為是貼近日常的正經戲，卻又突然冒出三頭身的Q版造型；以為只是平凡無奇的日常對話，角色卻又會忽然暴怒或大哭。要是接到這種天馬行空角色的配音……如果還是在甄選會上的話，你會怎麼處理？

這種時候，練習的順序是：**先找到這個角色演技張力最誇張的地方。**比方說忽然大哭大叫，或是忽然暴怒狂吼等感情達到高潮的段落，請從這裡開始練習。用開車來比喻，就是先練習高速檔的台詞或場景，請試著多練習幾次。莫名其妙怒吼、哭泣、找碴、裝傻……之類的地方。

只要這裡做到了，剩下的就簡單了。因為在這場戲裡用高速檔說話的人，一開始也是會用普通語氣說著「你好」之類的話。說得簡單一點，**進入莫名其妙天馬行空模式的角色，要降幾檔才會用普通的語氣說話，只要以倒推的方式去找出這之中的張力落差就好。**

這就是**倒推式的演技**。到最後，因為你已經明白最誇張的地方要用多大的張力去演，其他部分的戲就能演得游刃有餘。

要是反過來，從低速檔的地方開始練習，之後不是打不到高速檔，就是演得筋疲力盡。也可能打到高速檔的時候已經沒有餘力揣摩演技，只能靠一張嘴做變化，或是根本演成完全不同的人，搞得像有雙重人格似的。

為了讓自己隨時都能打到高速檔，或者在進入高速檔的時候不會顯得突

兀，就要先從高速檔的地方開始練習，從這裡反推計算出「正常模式」時的張力。這麼一來，你一定會輕鬆許多。

舉音樂劇的例子來說吧。在音樂劇的舞台上，演員開心時會唱起歌來，悲傷時也會唱起歌來……從對白進入歌唱時的轉折就是勝負關鍵。各位是不是偶爾也會在欣賞音樂劇時，看到從對白進入歌唱時轉折生硬，顯得太過突兀的演員？

那是因為，他演戲時的真實基準和唱歌時的真實基準相差太多。進入歌唱前十秒的台詞才硬轉成歌唱模式，聽起來太不自然。好的音樂劇，要能完美地將轉折的地方填平。演員在演這種角色的時候，至少要懷著隨時都能唱歌的心情，台詞的部分只是剛好沒在唱歌而已。

所以，**徹底練習歌唱時張力最大的部分，之後再倒推回普通講話時需要的張力即可**。每種戲劇類型都有獨特的真實標基準，找出這個非常重要。請用「從高速檔倒推回來」的方式塑造真實基準吧。

Column

04

擁有明亮的音色

能用明亮音色展現沉重演技的人，
就吃得起這行飯

擁有明亮的音色，這也是聲優特有的條件之一。

我說的只是聲音，不是演技。

是否擁有明亮的音色，在聲優這份工作上至關重要。無論怎麼努力展現開朗的演技，如果聲音是陰鬱的，就會覺得不對勁，似乎少了點什麼，並且完全無法掩飾「勉強」的感覺。

反過來說，只要擁有明亮的音色，積極開朗或喜感搞笑的戲就不用說了，即使是嚴肅的戲，也會給人一種「不屈不撓」的堅強感，打動聽眾或觀眾的心。

而能像這樣「用明亮音色展現沉重演技」的聲優，這行飯就能吃得下去。

天生具備明亮音色的人，可以說非常幸運。至於天生不具備明亮音色的人，只好靠自己磨練打造了。

千萬不能搞錯的是，這裡所指的只是音色的「明亮」或「陰鬱」。不是說高音、清澈的聲音或可愛的聲音，音色就一定明亮，而低音、沙啞的聲音或冷酷的聲音也未必是陰鬱的音色。

低音也好，沙啞也好，冷酷也好，發出這些聲音的人有可能音色明亮，也有可能音色陰鬱。

該怎麼樣才打造得出「明亮的音色」呢？

我認為，只要意識到這一點，並且想著要改變就能辦得到。

成為職業聲優

做一流聲優必備的條件

27　一流聲優要做到的事

◆ 正確無誤的第一聲，起頭就不能虛假

我和各式各樣的聲優一起工作過，若要舉出我心目中一流聲優的共通點，其中一項就是「正確無誤的第一聲」。

假設這裡有一句台詞是「早安啊。」一流的聲優會將這句「早安啊」的第一聲，也就是「早」發得非常出色。**光是從這個「早」裡，就能聽出喜悅、悲傷或憤怒……的感情。**

聽起來簡單，做起來非常不容易。順帶一提，這個原則不適用於演員。演員不僅不必拘泥第一聲，相反地，以演員的狀況來說，愈是拘泥於第一聲，愈不容易和對戲演員互動，還可能導致演技生硬不自然。這就是光靠聲音決勝負

的聲優和演員的差異。

聲優如果無法在第一聲就發出正確無誤的情感，台詞一轉眼結束，情感就傳達不出去了。以這句「早安啊」來說，才花不到一秒鐘就說完了。

換成二流的聲優，因為無法在第一聲就發出到位的情感，只好勉強想辦法在語尾做調整。以「早安啊」為例，就是到了「啊」才發出好像很高興、悲傷或憤怒的聲音，總之，就是想辦法趕鴨子上架。這類型的人在聲優中為數最多，也將一流聲優襯托得更加難能可貴。

岔個題，為動畫配音對嘴的時候，也能看出一流和二流的不同。對嘴時有一種情形，是聲優說出的台詞，比動畫角色嘴部的動作還快結束，造成角色嘴巴看上去開開闔闔卻沒有發出聲音，這當然是不行。

所以，這時聲優必須盡量把台詞拉長，好配上角色的嘴部動作。這時，一流聲優會把整句台詞平均拉長，二流聲優卻只會拉長語尾：「早安啦——」這樣聽起來未免太輕浮。

真要說的話，除了把整句台詞平均拉長的技術之外，最好還能事先從劇本

中掌握角色說出這句台詞的心境，找出使角色非得慢慢說這句台詞不可的理由。能做到這點的人可不多。比方說，角色可能正在試圖說服別人，所以放慢了語氣。或者為了某種原因吞吞吐吐、邊想邊說、看著對方的臉色說話⋯⋯等等。一流聲優懂得從劇本裡找出角色語速放慢的原因。

無論如何，最重要的還是第一聲！帶頭的發音不能虛假。

◆累積儲存演技，做到不受自身狀況影響演出

到這裡，我們已經提到表演內容的真實、張力、情感、絕對不能虛假等各種議題。可是，就連頂尖聲優或演員，明明知道這些道理，在實際工作時也常遇到心有餘而力不足的狀況。原因有很多，身體不舒服、對戲演員的演技太差、沒有演戲的心情、為了私事煩惱⋯⋯等等。

可是，站在我們導演的立場，今天身體不舒服所以演不好，沒有演戲的心

情所以演不好，因為對戲演員演技太差無法打動自己所以演不好⋯⋯聽到演員這麼說，只會覺得很困擾。這種動不動就受到影響，狀態不穩定的演員，我們也不敢放心用。

雖然有時能呈現非常出色的演技，但也隨時可能失去水準，演技爛得讓人懷疑出了什麼事。這樣的演員充其量只是業餘。

既然要當專業演員，就不能找藉口。 維持穩定而高水準的演技，基本上，這樣的安定感，就是專業與業餘的不同。

不只限於演技。舉例來說，假設要求全日本十五歲以上的男女，一人寫出一部小說，各位認為會發生什麼情形？我想，應該會出現很有才華的國中生或老人家。可是，這些人能一年穩定寫出三部以上同等水準的作品嗎？應該不太可能。不是寫出無聊作品，就是再也寫不出來。然而，專業作家不一樣，不管多艱難，硬擠也會寫出同等水準的作品，而且是穩定產出。

換句話說，專業人士能夠保持一定水準。不管自己有多少煩惱，身體狀況有多差，曇花一現的才華稱不上專業人士（話雖如此，我自己還挺喜歡業餘人

士那種不知天高地厚的姿態（笑）。

以下舉個我認識的專業演員為例。

他向來堅持情感、動作與台詞要全部連動才叫做演技。心被打動後產生情感，嘴巴伴隨情感發出聲音。所以，永遠要用新鮮的心態聽對戲演員的台詞，被對方的台詞打動情感，自己發出的聲音才夠真實。所以，無論他是演舞台劇、電影，還是做配音的工作，都會依據這個原則去練習，做好真實不假的演技方案，最後才迎向正式演出。然而，正式演出時，未必每次都能有練習時的表現。

有一次，他在我導演的舞台劇上擔任主角。那天，他也展現了穩定的演技。表演結束後，我到休息室找他，想跟他說聲辛苦了。沒想到他告訴我：「我今天身體不舒服到了極點，好痛苦，演技都是騙人的，不過應該沒被觀眾發現啦。」

別說觀眾，連我都認為他這天的表現和前一天沒有不同，甚至比前一天更好。我對他說：「我完全沒看出來啊，最後還感動得哭了呢。」

他說：「是吧？因為我唸台詞的聲音一個字都沒有跑掉。死也要撐著用跟

平常沒兩樣的聲音說話，因為身體不舒服的時候，就算情感是假的，也一定要發出正確的聲音，之後情感就會自然跟上來了。」

換句話說，儘管演技應該以情感為優先，但每次都以情感為主軸的話，當情感發揮得不好時，連聲音都會受到影響。

專業演員為了避免變成這樣，當自己成功**做出情感、動作與聲音連結一致的最佳演技時，會將當下的聲音記住，等哪天身體狀況不好時，就能動用技巧，發出正確的聲音。**

以戲劇的觀念來說，這並不是在說謊騙觀眾，也可以說是一種表演內容的真實。當然，要能做到這樣，一定是先在練習或正式演出時，做得到以情感為優先的演技。最佳演技在業餘演員身上只是偶然的產物，當下開心完就沒了，下次也未必能重現。

可是，專業演員不會這樣暴殄天物。他們一定會把這時的演技收進抽屜裡保存，等哪天需要時再拿出來用，這就是專業演員的技術。

28 聲優這個職業的特殊性

◆沒有退休的一天，眾人嚮往的職業

聲優這個職業的特徵是什麼呢？

「聲音不會老」……的確，就算多少有些衰退，聲音不會像身體那樣變老，能一直維持同樣的音色。這麼一想，說歌手或聲優這類使用聲音的職業沒有退休的一天也不為過。

還有，跟過去相比，現在聲優這一行，可說已進入主流世界大顯身手。這也是聲優這個職業的特徵，如前所述，過去聲優本身不算獨立的行業，只能說是附屬於演員這一行的工作之一。

然而現在，別說兩者已經平起平坐，令人驚訝的是，聲優甚至給人比演員

還酷的印象。某種程度來說，這也是拜次文化之賜，被稱為「阿宅」的人們勢力愈來愈龐大，已經不再像過去小眾。如今這個嚮往聲優的時代，也可以說是託動漫阿宅的福才得以建立。

此外，說到「我小時候喜歡打棒球，所以長大想當棒球選手」、「我小時候最喜歡唱歌，長大想當歌手」，這種「因為喜歡所以嚮往」的理所當然公式，在我小時候，就算有人說「我最愛看漫畫了，長大想當漫畫家」，也從未聽說有人「因為愛看動畫，長大想當聲優」。

對那時的人們來說，動畫角色發出聲音說話是天經地義的事，很少人意識到背後有從事聲優這一行的人們，也幾乎對這個職業不感興趣。

相較之下，現在有愈來愈多人「因為愛看動畫所以想當聲優」，也就是說，「原本是個阿宅，現在立志當聲優」的人數眾多。這和「小時候喜歡打棒球，長大想當棒球選手」的想法沒有什麼不同。

實際上，在我課堂上的學生裡，那些稱得上超級阿宅的孩子之中，也有不少人擁有出色的聲優資質。

◆超越性別與物種的不可思議職業

還有一個，也是聲優這份工作特有的情形，不過只能針對女性來說，那就是「可以扮演男性角色」的特殊待遇。換成電視劇或電影，幾乎不可能看到女演員扮演男性角色。就算是寶塚的頂尖「男役」，到了影視的世界，頂多也只能扮演像男人的女人。

舞台劇或許還有可能，但是除了寶塚以外，也都屬於特殊企劃。但是，在動畫的世界裡，從冷靜的青年角色到熱血少年角色，有非常多由女性聲優來扮演男性角色的例子。這些角色大受歡迎，所以現在我的學生裡，想扮演男性角色的女同學也增加了不少。

不過，在這裡又要岔個題，即使冷靜青年和熱血少年都是男性角色，實務操作上還是有些不同，我在此大概說明一下。

首先，擅長為熱血少年角色配音的女性聲優，因為音質實在太像男孩子，特徵又太明顯，兼任其他角色的時候，很容易被聽出是主要角色的聲優（除了

主要角色外，有時一人會兼任同一集的其他角色），所以通常不太能兼任。

就這點來說，擅長冷靜青年角色的聲優，在聲音的運用上較為靈活，往往一個人兼任三、四個角色也不會被發現。只是，只擅長配文靜少年或酷酷的少年，若硬要配熱血少年，聲量力道會稍嫌不足。

換句話說，擅長熱血少年角色的頂尖聲優們，即使是女性，也能釋放足以壓倒男性聲優的能量。我這麼說不是指誰好誰壞，只是想表達「同樣配男性角色，不同類型的角色需要不同資質」的意思。改變性別，就等於演出非日常，這是只有聲優能享有的特權，在其他領域作品裡無法做到。

除此之外，動畫角色不只限於人類，有時必須扮演動物或外星人（甚至是國家或木炭……），正可說是非日常角色大集合。再怎麼樣，影劇作品裡也很難出現這樣的角色，只有在動畫的世界裡什麼都不奇怪，什麼都有可能。以聲音的系統來說，擅長熱血少年角色的女性聲優們，多半也很擅長這類非日常事物的角色，各自擁有一套絕活。

超越性別與人類……聲優就是一個能夠扮演這些角色的不可思議職業。

29

為外國影劇配音

◆外國影劇配音 vs 動畫配音

聲優的工作類型雖然很多，但仍可大致上分為「動畫配音」、「外國電影電視劇配音」及「旁白」這三種。

各位想做的是哪一種呢？

當然，對每一種都有興趣，可以的話每一種都想做，這樣也可以賺更多錢。

這麼想沒有錯，應該說，就是要抱著這種積極的心態才對。

只是，這三種工作，技術上乍看相似，實則有很多不同之處。此外，前兩者的錄音環境也有些不一樣。

外國影劇的配音員中，劇團演員佔了很大一部分。像是我隸屬的戲劇集團

「円」以及文學座、俳優座、青年座、Theater Echo 等由「新劇」演員組織的劇團成員，從以前到現在，除了劇場的演出工作外，多半同時從事外國影劇的配音工作。直到現在，外國影劇配音圈還是看得出這個傾向。所以，在外國影劇的配音現場，配音員從年輕人到上了年紀的前輩都有，平均年齡相當高。

相較之下，到動畫配音現場一看，年輕人真多！氣氛真開朗（笑）！平均年齡也相當低，偶爾還會看到來自小劇場的演員，不過大多還是上過聲優專門學校，畢業後當過聲優經紀公司練習生的聲優，其中有的直接隸屬公司，也有和聲優經紀公司採業務合作的方式。

最近，我發現配音工作現場愈來愈常看見原本為外國影劇配音的聲優，在動畫配音圈奮鬥。我的劇團夥伴常說：「和外國影劇比起來，動畫好難配啊……」相反地，也有動畫圈的聲優夥伴感嘆：「在為外國影劇配音的時候，被罵說不要用動畫的演技……」

經紀公司也各有各的地盤，有的經紀公司強項在外國影劇配音，有的經紀公司跟動畫圈關係比較好，也有專門做旁白的經紀公司。每間公司都有自己擅

長的領域，現在正要開始選擇經紀公司的人，記得先做點這方面的功課比較好。

那麼，具體來說，兩者有哪些差異呢？

首先，聲優們常說「**外國影劇從 1 開始，動畫從 0 開始**」。這意思就是，外國影劇因為是人類演的戲，已經有聲音了，配音時可參考原本的聲音。相較之下，**動畫只有二次元的畫面，聲音部分是完全的無聲**。所以，對聲優來說，為動畫配音意謂必須從 0（無）開始，外國影劇則可以從 1（有）開始。

◆外國影劇配音要模仿演員的呼吸

從這個觀點來看，為動畫配音似乎比外國影劇還困難，但是，也有很多人說從 0 開始比較簡單，或許不能一概而論。總之，習慣不習慣，擅長不擅長，喜歡不喜歡，這些都會影響做一件事的難易度。

只是籠統來說，出身舞台劇場的演員，可能會認為已經有人類動作和聲音

的外國影劇，配起音來比較容易吧。

尤其是已經習慣外國影劇配音的人，去為動畫配音時，或許得花上一段時間，才能習慣不是幫人而是幫動畫角色配音這件事。或許習慣之後就沒問題了，不過這樣的人，多半不是一開始就立志成為聲優的人，不太會塑造聲音，比較擅長用天然嗓音或是有商品價值、有賣點的聲音當武器。

相反地，從動畫配音圈出來，已經習慣動畫配音工作的人，一開始也不太適應外國影劇的配音工作。這是因為，即使動畫也追求真實，和真人電影的真實比起來，動畫配音的聲音難免給人「塑造過頭」或「演技誇大」的感覺，也就是聲優會忍不住去模仿電影中外國演員的音質。其實，聲音真的沒必要跟外國演員相像啊……

以外國影劇配音來說，**更重要的，是去模仿外國演員的呼吸。不用模仿聲音，但是一定要模仿表現風格。**只是，聲優們很難避免下意識模仿聲音，導致被工作人員指責「不要用動畫演技」。

模仿呼吸，關於這個，有個很大的重點。

◆想為外國影劇配音的人，最好接受舞台劇相關訓練

簡單來說，外國影劇有呼吸，動畫沒有。不，說動畫沒有呼吸也不對，只是，**外國影劇裡已經有外國演員賦予角色生命了，相較之下，為動畫配音時，聲優必須自己為角色創造呼吸方式**。動畫角色的呼吸方式，必須由聲優來原創。

所以，回到開頭說的不同之處，就在於「外國影劇的配音已經在呼吸了，動畫配音沒有，必須無中生有」。

說到呼吸，動畫也有獨特的特徵，那就是無論跑、跳、揍人還是被揍……所有動作都要配上聲音才行。連角色稍微轉頭或察覺什麼時，都要一一配上「啊！」「唔……」等聲音。只有動作也就算了，有時連些微的心情變化都要配上聲音。比方說害羞時、火大時、緊張時、微笑時……換成人類演的戲，這些地方百分之百都不用發出聲音。然而，這些日常生活中不發出聲音的地方，在動畫裡卻一定要配合角色的表情變化加上聲音。出身電影或舞台圈的演員為動畫配音時，經常無法理解，為何連這些地方都要配

上聲音，也有很多人為此感到難為情，認為這麼做會「假假的」。

就這層意義來說，**為外國影劇配音時追求的真實，與為動畫配音時的真實有根本上的不同**。帶著自己擅長領域的真實闖進另一個領域時，彼此感到困惑也是理所當然的事。

所以，我個人向來的論調是，一如舞台劇或電影的表現屬於演員的原創，動畫角色的聲音也是屬於聲優的原創。兩者都能為表演者帶來成就感，使表演者感到自豪，可說是有趣程度不相上下的工作。

但是，看在演員眼中，為外國影劇配音只是在模仿他人呼吸；看在聲優眼中，為外國影劇配音不能拿自己原創的聲音一決勝負，而只是在模仿別人的演技。對他們而言，為外國影劇配音的成就感，或許略遜於演舞台劇、電影或為動畫配音的成就感。

只是，畢竟同樣都是面對活生生的人類，在這層意義上，舞台、電影出身的演員，大概還是比面對二次元動畫的聲優更適合做外國影劇的配音。所以，今後打算以外國影劇配音為主的人，最好去做舞台劇或電影的相關訓練。

30 聲優與演員的差別

◆ 聲優星與演員星，雖然是無限相似的兩個星球……

寫到這裡我才想到，一開始寫這本書的時候，我原本是帶著「頂尖聲優與頂尖演員最後融為一體」的想法，或者說這是我內心暗自的希望。但是，現在我得到的結論是，那終究是不可能的事。

在演藝圈漫長的歷史中，就真正意義而言，從未出現在這兩個領域都成為頂尖的人，這果然不是碰巧而已。

但是，無論從哪條路開始走，兩者確實都會經過同一條路，路上好幾次遇到岔路，各自邁向不同方向。走著走著，又會在哪裡再次相遇，然後再次分開。

到最後，兩者的距離就像月亮與地球，雖然遙遠，但互相影響著對方。演員與

聲優這兩個職業，說來就是這麼不可思議。

用星球來比喻的話，就是「聲優星」與「演員星」。兩者有著無限相似卻又完全不同的環境。這本書雖是為即將定居聲優星的人而寫的書，我希望各位能承襲演員星的優點，成為在聲優星上暢銷的商品。雖然可以在聲優星和演員星之間來來去去，但請把另一個聲優星當作觀光旅遊就好，必須決定自己想當哪個星球的居民才行。要是兩邊都想設戶籍，只會讓自己的實力不上不下，絕對無法成為頂尖。

兩個星球環境最明顯的不同，在於**「聲優唸台詞」，「演員背台詞」**。聲優配音時看著劇本唸台詞，演員演戲時則絕對不能看劇本，這是兩者最大的差別。

岔個題，很多演員不說「背台詞」，而是用「台詞進來了」的說法。導演問演員：「台詞進去了沒？」有些演員還會回答：「背是背起來了，可是還完全沒進來。」換句話說，台詞光用「背」是不行的，得讓台詞進入身體，成為自己的血肉才可以。

照這個說法，台詞對聲優來說也不是「唸」的，而是要「注入」角色之中。

本書專欄也提到過，在動畫的配音現場，偶爾會出現背下台詞，只看影像畫面，手上不拿劇本直接配音的聲優（當然，台詞都不長）。不可思議的是，這種作法反而不太真實。相較之下，拿著劇本，一邊看畫面一邊唸台詞，配出來的聲音聽起來真實多了。

我一開始也想不通為何會這樣，看在影劇圈出身的我眼中，台詞這種東西就是要背，演戲的時候怎麼能看劇本。可是恕我直言，用這種方式配音的例子，聲音聽起來幾乎都很粗暴，一點也不美。到最後，聽起來不像畫面中的角色在說話，只是聲優本人在說話罷了。無論如何，在動畫的領域裡，說話的終究是畫面裡的二次元角色，希望聲優們能夠仔細配合角色，為角色注入聲音。從這個角度看，如果說演員有藝術家的一面，聲優則必須具備職人工匠的素養。

聲優與演員環境的不同，真要說起來不勝枚舉。重要的是，別忘了彼此一開始是住在一起的夥伴。**某種意義而言，在演員星上活下去需要的技術，聲優必須比演員更精通才行。以此為基礎，再去培養在聲優星上活下去需要的技術。**

音效指導的工作

——附錄——
——和「導演」比，誰的地位比較高?
「音效指導」是做什麼的?

現在，我主要的工作是動畫的「音效指導」及舞台劇的「導演」。舞台劇的工作在此先不提，動畫「音效指導」做的是什麼樣的工作呢?似乎滿多人對此感到疑惑。

「音效指導」和「導演」[5]有什麼不同?誰的地位比較高?

不用說，當然是導演的地位比較高。在一部動畫裡，導演是地位最高的人。

以電影來說，導演底下還有「副導演」，一如字面所示，副導演就是導演的副手，是協助導演工作的職位。

不過，動畫界幾乎沒有設副導演。扮演類似角色的是「單集導演」[6]。多數時候，動畫都設有「單集導演」，負責每一集「與畫面相關的導演」責任。

繪製分鏡圖，掌握整集節奏的人，就是單集導演。

以播映一整年的動畫為例，大約五十集的動畫平均分配給五到六位單集導演負責。

不過，導演通常會兼任第一集和最後一集的單集導演。換句話說，單集導演負責的只是當集的畫面，和舞台劇導演[7]立場相當不同。

我在舞台劇等劇場擔任的「導演」，於正式演出前的排練期間，是負責指揮所有大小事的最高負責人，也擁有絕對的權限。話雖如此，一旦上台正式演出，導演就很落寞了，因為這時演員才是主角。

無論舞台劇導演在排練時強調過多少次「這裡要右轉」，若演員站上台正式演出時硬是違背導演的意思向左轉，導演也拿他沒轍。因為舞台劇就是只有一次的現場演出，演的人說了算。因此，即使排練期間導演是個獨裁者，一旦

5　譯註：單集導演的漢字寫為「演出」。

6　譯註：單集導演的漢字寫為「演出」，導演的漢字則寫為「監督」。

7　譯註：舞台劇導演的漢字也是「演出」。

正式演出就成了宛如大型回收垃圾般不需要的東西。

演員們在觀眾面前揮灑能量，謝幕時接受觀眾們溫暖掌聲，下台後熱鬧齊聚休息室……老實說，這些時刻導演完全被甩在一旁，只能在孤獨感中鬧彆扭。

但是，在舞台上出醜的也是演員，演員集榮耀與挫折於一身。

所以，說得極端一點，以前人常說舞台劇屬於演員，電視劇屬於編劇，電影屬於導演。

舉剛才的例子，拍電影的時候，如果導演說「右轉」，演員卻硬要左轉，導演只要一聲「卡！」就得重拍。佔上風的完全是導演，演員無法反抗。

就這層意義而言，動畫配音現場與「電影」拍攝現場有近似之處。無論聲優對自己的演技有多滿意，只要導演或像我這樣的音效指導或製作人不給過，終究還是得重錄。

話是這麼說，電影和動畫也有著決定性的差異。沒錯，電影是由活生生的演員扮演角色，動畫卻是二次元的畫面。換句話說，電影的「真人影像」，來到動畫裡就成了「作畫」。

為此，動畫的工作現場分工極細。導演底下有「作畫指導」和「音效指導」，就像導演的左右手。當然，這兩人必須負的都不只是單集責任，而是從第一集到最後一集的所有責任。

至於負的到底是什麼責任嘛，「作畫指導」負責所有與畫面影像相關的事項。這個不在我的專業之中，所以我也不太清楚細節。只能說，動畫內容大分為兩個部分，那就是影像與聲音。

影像的部分全部都屬於「作畫指導」的責任範圍。而像我這樣的「音效指導」，則負責所有與「聲音」相關的部分。

當然，作畫指導不會出現在錄音室。因為他必須待在製作工作室內，馬不停蹄地對原畫師們做出各種指示。所以，動畫一整年播映下來，音效指導和作畫指導往往只在最後一次慶功宴上才有機會見面。

動畫的分工就是這麼細，數量龐大的工作人員同時在各自工作崗位上努力，互相碰不到面。

很多動畫導演都是坐鎮在一個地方統籌一切，不動如山。反過來說，正因

為導演找了自己能夠信任的作畫指導和音效指導，才能如此穩如泰山。為了回應導演的信任，我們音效指導會好好負起責任，在指導聲優演技及其他音效方面發揮實力。

那麼，音效指導只要負起配音的責任就好嗎？當然不是。一部動畫裡除了角色的聲音外，還有其他「聲音」。首先是配樂，劇中所有背景音樂的發包和選曲也是音效指導的工作。此外，還必須和音效人員開會，決定各種音效。

以下，我用條列方式按照時間順序寫下我的工作內容。

◆音效指導的工作內容

1／甄選會上的工作

・在錄音室甄選會上，為參加甄選的聲優進行測試及正式錄製時的指導。

・甄選會結束後，參與決定選角的會議。

2／製作新節目的配樂及背景音樂曲目

・熟讀劇本及原著，擬定從第一集到最後一集所需的所有曲目。（播映一整年的節目約需八十首樂曲）。

・以播映一整年的節目來說，會分成前期與後期，分別發包給作曲家製作樂曲。

・有原著的情況還算好，如果是原創動畫，這時可能劇本都還沒完成，只能靠想像力設定曲目，再與作曲家接洽。

・必須設想所有可能，把任何可能需要的曲目準備好。在還沒進入台詞配音的階段，就要把所有曲目發包出去，這是非常困難的工作。這時如果隨便設定曲目，最後要從裡面選曲的還是自己，辛苦的也是自己。到時候才想要某種曲子，也已經來不及了。

・電影會在台詞配音後，再配合場景的長短，請作曲家製作長度剛好的樂

曲，但電視動畫如果這樣做，時程上會趕不上。

3／和作曲家開會

- 依據先前製作好的曲目清單，和作曲家開會討論，確定方向後發包。
- 當然，這時導演也會在場。開會前請導演刪除不需要的曲目，或增加另外需要的曲目，帶著最後決定的曲目和作曲家討論。
- 由導演向作曲家說明動畫的世界觀之後，由我按照曲目清單口頭說明所有樂曲需要的形象。如有特別指定的樂器等具體要求，也要事先想好，否則這時很難向作曲家清楚說明。
- 大概抓在台詞配音的兩個月前就要發包給作曲家了。

4／配音

- 重頭戲從這裡開始。在錄音室內對著還沒有聲音的影像，收錄聲優的聲音。

5／和音效組開會

・和導演、音效工作人員開會討論音效。

・根據作品整體的世界觀，若判斷需要特殊音源，就要提早發包。

・不同的作品，音效風格也不一樣。在討論時就要決定是否大量使用詼諧效果音效，還是全部都用正經的音效。

6／選曲

・帶著已經由聲優為角色完成配音的DVD回家，從之前請作曲家製作的樂曲中選擇適合的樂曲。

・完成之後，整理好所有要用的曲目，傳真給錄音室。

・請編曲人員配合動畫場景，將樂曲剪接成適當的長度。

7／Dubbing

・大概在台詞配音結束的兩星期後進行。

‧導演、音效組、錄音組、編曲人員、製作人等都會到場。從頭開始播放影片，為所有聲音、配樂及音效等做最終檢查。

‧這時如果導演對音效指導的選曲有意見，就會當場變更。

‧導演對效果音等音效有意見，也會在此提出刪除或追加的要求。在日本的動畫製作界，將所有聲音、配樂及音效細修到能在電視上正式播放的程度，就稱為 Dubbing。這時會反覆進行測試和修改，將聲優的聲音、背景音樂及效果音分別調整為可正式播映的狀態。

以上就是音效指導的所有工作內容。

如果是一部每週播映的動畫，這些工作每星期都在重複。由此可知，動畫導演和音效指導是完全不同的兩種職業。

當然，除了選曲之外，幾乎所有音效指導的工作都和導演一起進行。導演是負責掌握整體狀況的人，但是，大部分的動畫導演，原本從事作畫指導的工作，不善言詞或個性內向的人比較多。

他們雖然對作畫及影像的能力很強，但不太擅長演技指導或與聲優溝通，所以，在配音現場，音效指導的責任特別重大。

音效指導必須將來自導演的要求與指示，用清楚易懂的方式轉達給聲優們。有時音效指導還要扮演炒熱氣氛的角色，讓大家都能待在開心的環境，提高工作成效。

我聽說有些音效指導很嚴肅，但我一點也不可怕喔（笑）。不過，跟我一起工作可能會有點緊張就是了。

◆當音效指導需具備的條件

基本上，音效指導就如字面所示，是音效組的一分子。因此，幾乎所有音效指導，都由原本隸屬音效製作工作室的製作部成員擔任。音效製作工作室是配音和 Dubbing 的地方，可大致分為技術部門和製作部門，音效指導從事的就

是製作部門的工作。

以製作部員工身分進入工作室的人，通常從製作助手當起，在動畫第一線學習相關工作。在這個學習過程中，對配音指導等導演相關工作有興趣的人，就會開始學習如何當個音效指導。當然，也有人離職接案，成為活躍於業界的自由音效指導。在我受到最多關照的神南錄音室（神南スタジオ），社長本身就是一位在業界享有盛名的音效指導。至少可以說，差不多十幾年前，動畫工作現場的音效指導，大概不出以下三種。

①本身是音效錄音室的製作人員，或是曾在音效錄音室工作後，自己出來接案的自由音效指導。

②由動畫導演自己兼任音效指導。

③曾經或仍在聲優工作崗位上的知名聲優，因為具有導演能力所以也能擔任音效指導。

由此可以看出，屬於①的人們，特別精通「音效」。包括操作錄音機械在內，在處理音效上具有壓倒性的技術實力。只是，可能對演技指導或情感層面的指導較不擅長。

屬於②的人們，則特別擅長「作畫」。由導演自己兼任音效指導，好處是不只作畫部分，連配音、配樂和音效都能徹底發揮自己的世界觀。然而，就實務層面來看，導演身兼音效指導，在時間和體力上都真的非常辛苦。此外，導演通常不善言詞，和聲優之間的溝通可能不太順利。

屬於③的人們，因為是仍在工作崗位上的聲優，和其他聲優的溝通自然沒有問題，是最適合向聲優們傳達導演指示的人。由這樣的人擔任音效指導，台詞配音的工作一定會進行得很順利。

只是，前面也提過，音效指導的工作不只有台詞配音，還有配樂及背景音樂的發包和選曲，這些工作完全不是聲優平時會接觸到的領域。因此，由聲優擔任音效指導時，通常會將這些工作再交給另外一位音效指導，自己只負責配音指導的部分。至於我自己當音效指導的契機，是 NELKE PLANNING 社長對

我提出邀請，我接受了這份工作。社長認為，配音現場的音效指導不要是專屬錄音室的技術人員，最好是：

無論如何都要找以演技為優先，能糾正聲優演技的人。

能用簡單易懂的方式，將導演想要的形象傳達給聲優的人。

不只擅長台詞配音，也能做音樂選曲等導演工作的人。

不要來自聲優界，最好是從影像或戲劇等其他領域來的人。但又不能和這個業界距離太遠，否則彼此都會緊張。最好是和動畫也有某種連結的人。

據說社長從很久以前就在想，要是能讓這樣的人擔任音效指導，一定能為動畫製作第一線帶來某些新的風氣。就在那時，他碰巧注意到了我，現在回想起來，我真的非常幸運。

當然，我並非他所想的那種完美人才。只是，我確實曾在各種領域打滾，當社長說他就是看上我這樣的經歷時，我便欣然接下了這份工作。

我是演舞台劇出身的，那是離動畫或聲優領域最遠的地方，自己也曾以為這輩子都不可能和動畫工作扯上關係。

沒想到回過神來，已經當了十五年的動畫音效指導。參與過的動畫作品，連劇場版算在內超過四十部。包括聲優學校的講師在內，不知不覺身邊都是聲優業界的朋友，現在竟然還為立志成為聲優的人寫了這本書。

人生真的很不可思議。高中畢業後的四十年來，我做過演員，寫過劇本，當過舞台導演，我所做過的每一件事都互有關聯，沒有任何一件事是白做的。

就這層意義來說，這本書不只想當聲優的人可以看，想當演員、搞笑藝人的人，想從事導演或音效指導工作的人也都可以看。此外，不只新人菜鳥，已經進入聲優業界的各位，如果能抱著確認的心情再看一次這本書，那更是我的榮幸。

我想，各位一定能在書中某個地方有新發現。

結語 勇氣與智慧與⋯⋯愛

勇氣、智慧與愛⋯⋯我竟然寫出這麼肉麻的句子。不過，這幾個是幾乎所有動畫都必備的詞彙呢。

年輕時，總覺得這種詞彙青澀又老套，說出口好像很遜。然而到了這個年紀，真的覺得人生一切都取決於勇氣、智慧和愛。

最後就讓我用這句話來為本書做總結吧。

愛姑且不提，只要有智慧和勇氣，幾乎所有煩惱都能解決，無論是工作、戀愛還是健康。

立志成為表演者需要勇氣。即使接不到工作，靠打工撐過去也需要勇氣，從自己受到侷限的演技中破殼而出也需要勇氣，

在甄選會上推銷自己需要勇氣，

氣，沒有事先聯絡就殺到經紀公司毛遂自薦需要勇氣，離開不適合的經紀公司